존재방식의 미학

THE BEAUTY
IN
THE WAY OF BEING

김낙중 지음

P ∴

"아름다움은 숨어 있지 않음으로써
진리가 일어나는 한 방식이다 …
진리는 존재자 자체로서의 존재자의 숨어 있지 않음이다 …
아름다움은 진리와 분리되어 다르게 나타나는 것이 아니다."
_ 마르틴 하이데거

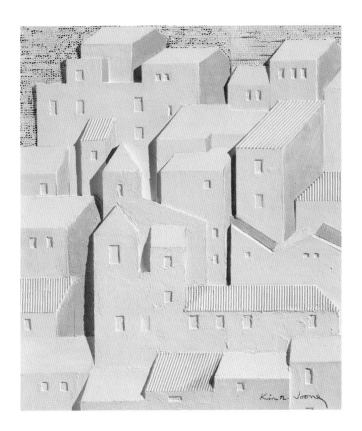

〈Monochrome City〉, 김낙중

"우리들은 진흙덩어리로 그릇을 만든다.
그릇을 쓸모 있게 하는 것은 그릇 내부의 빈 공간이다 …
형태가 있는 것은 이로움을 지니지만
형태를 쓸모 있게 만드는 것은 무형無形의 것이다."
_ 노자

〈成長空間〉, 김낙중

프롤로그

돌이켜보니 건축이라는 길에 들어선 지 어언 50년의 세월이 지나갔다. '닭 쫓던 개 지붕 쳐다본다.'라는 말이 있다. 나야말로 그간 건축이라는 닭을 이리저리 쫓아다닌 것 같다. 그것도 동시에 여러 마리를 ….

겉으로는 지난 50여 년간 외길을 걸어 온 것 같지만, 따지고 보니 세 토막 난 길을 헤매어 온 듯하다. 공병 장교 시절과 현대건설 입사로 시작된 건설의 길, 중원건축을 설립하며 시작된 설계의 길, 이어지는 대학에서의 20년 가까운 교육·연구의 길.

그때마다 건축이라는 닭을 쫓아다녔지만 모두 멀리 날아가 버렸다. 건축이란 것이 어떨 때는 그 공학적 성취와 높이로, 어떨 때는 조각이나 미술같이 시각적 형태로, 또 어떨 때는 철학적 이상을 구현하는 수단으로 모습을 바꾸며 실체를 잡을 수 없는, 신기루 같이 느껴졌다.

대학을 졸업하고 처음 건축을 실현한 것이 공병 장교 시절 지은 군대 막사였다. 매뉴얼에 따라 규격화된 콘크리트 블록, 제재목 등 기성 재료의 치수와 표준시공법에 의해 최종 결과물이 결정되었다. 치수에 근거하여 이쪽으로 블록 몇 장, 저쪽으로 블록 몇 장, 높이는 블록 몇 단, 이런 식이었다.

존재방식의 미학

제대 후 건설회사에 입사하여 중동 현장에 선발대로 가게 되었고, 일차적으로 직원과 노무자들을 위한 현장 캠프를 건설하는 것이 나의 첫 임무였다. 그 당시 중동에는 현지 건설산업이 전무하여 모든 자재는 한국에서 준비해 가야만 했다. 이때 공병 장교 시절의 경험이 도움이 되어 모든 건물은 재료 단위 위주로 설계하고 현장에서 최소한의 인력과 기간에 조립할 수 있도록 준비하였다. 이러한 경험을 통하여, 최소의 비용과 노동력, 건설의 편의성과 속도, 기능의 극대화 등이 건축에 대한 나의 사고 체계에 키워드로 자리 잡게 되었던 것 같다. 구태여 이름을 붙인다면 실용적 합리성이라 할 수도 있겠다.

건설회사 생활을 정리하고 1980년대 중반에 설계사무실을 시작하였다. 시대의 취향이 변하여, 당시의 건축도 포스트모던, 해체주의 등을 표방하면서 장식적, 형태 지향적으로 변하고 있었으며, 건축가들은 인문학적, 철학적 담론들을 거창하게 자신의 건축 전면에 내세우고 있었다.

그간의 개인적인 경험에 따라, 나에겐 건설, 재료 등 물질적 가치를 출발점으로 한 실용성, 경제성, 합리성 등이 키워드로 자리 잡고 있었다면, 당시 유능한 건축가들에겐 철학적 화두, 개념, 표현주의적 형태 등이 키워드가 되고 있었다고 기억된다.

자연히 내가 중요하게 생각했던 실용적, 물질적 가치는 건축에서 케케묵은 저급한 것인가 하는 회의가 생겨났다.

그때부터 국내·외 건축 답사 등을 열심히 하며, 그간 건설 분야를 통해서만 보아왔기에 있을 수 있는 나의 건축에 대한 시야의 폐쇄성을 극복해 보고자 노력했다. 이러한 갈증은 만학으로 이어지며 마흔을 넘어 늦은 유학길을 떠나게 되었다.

유학 생활 중 당시에 출간된 두 권의 책을 만났고, 이를 계기로 막연했던 건축의 물질적 가치에 대한 나의 생각이 정리되어가는 듯했다. 개복 하투니안^{Gevork Hartoonian, 1947~}과 케네스 프램튼^{Kenneth Frampton, 1930~}이 쓴 『Ontology of construction』¹⁹⁹⁴과 『Studies in tectonic culture』¹⁹⁹⁵라는 책이었다.

이 책들은 구축^{Tectonic}이론에 관한 책으로, 건축의 물질적 토대인 건설, 재료, 구조, 접합 등의 물질을 다루는 방식을 통해 나타나는 일관된 사고 체계와 그 건축적 의미를 다루고 있었으며, 한편으론 현학화, 추상화되어가는 당시의 건축 경향에 대한 비판적 의도가 깔려 있다고 이해되었다.

그리고 이러한 건축의 물질적 요소를 토대로 한 접근은 후에 나의 학위 논문 주제가 될 만큼 나에게 용기와 자신감을 주었다.

단순히 말자하면 건축은 일차적으로 물질을 기반으로 한 구조체라고 할 수 있다. 물질은 인간의 의식에 의해 왜곡될 수 없는, 의식 밖에 존재하는 객관적 존재이며, 우리는 그것을 자연이라 부른다.

자연은 스스로 존재하며, 아름답다.

자연이 스스로 아름다운 것은 생존이라는 목표 이외의 잉여적인 것이 없는 형태와 시스템, 그 존재방식의 진실함에서 나오는 것이 아닐까? 자연의 아름다운 형태가 생존이라는 목표와 이를 위한 물질적 시스템 사이의 진실한 관계에서 얻어지는 것이라면, 건축의 아름다움도 기능 - 삶의 수용이라는 목표와 이를 위해 공간을 구축하는 물질적 시스템 사이의 진실함을 통해 얻어질 수 있는 것이 아닐까?

흔히, 아름다움은 미술 등 조형 예술에서는 구도 및 색채 등 시각적 문제로 판단하지만, 철학적으로는 진리의 차원으로 접근된다. 아름다움美과 진실함真은 같은 개념일 것이란 생각에서이다.

우리가 심미적 이상을 표현할 때 쓰는 대표적 언어로 '진선미^{眞善美}'라는 단어가 있다. 진선미의 사전적 의미는 글자 그대로 '참다움, 착함, 아름다움'이고, 그 앞에 '인간이 이상으로 삼는'이라는 수식어가 붙는다. 이러한 현상들은 본질적 바탕은 구분되지 않는 하나의 미학적 개념이라고 볼 수 있다.

즉, 진선미가 '인간이 이상으로 삼는' 완벽하고 온전한 상태의 미학적 이상을 뜻한다고 볼 때, 진실하고, 착하고, 아름다운 것의 의미는 변증법적 관계에 의해 동일시될 수 있다. '솔직하고 진실된 것은 선하고 아름답다'라는 명제가 성립되며, 이의 역순도 성립된다.
건축에서도 진실함^眞과 아름다움^美은 이원적인 것이 아니라 동전의 양면 같은 하나의 개념일 것이다.

그러나, 현대 건축은 건축 외적인 담론들 – 예술, 철학, 이념 등 – 에 의해 그 개념적인 사유에 종속되어 물질적이며 구축적인 건축 작업을 시각적 이미지로 전환시키는 형태의 유희에만 몰두하고 있는 듯하다. 물질과 구축 행위의 질서에 의한 결과로서의 형태가 아니고, 형태 자체가 목표가 되고 있는 것이다. 따라서, 건축가는 '건축을 생각하는 자'가 아닌 '형태를 궁리하는 자'가 되어 가고 있다.

존재방식의 미학

이러한 담론의 인플레이션은 건축을 현학화시켜 모호한 존재로 만들며, 건축의 위기로 연결될 수 있다. 현대 건축이 쏟아내고 있는 무성한 담론들을 애써 외면할 필요는 없겠지만, 건축 작업을 함에 있어서 이러한 담론들에 얽매일 필요는 더더욱 없다.

전통적으로 건축가는 물질로서 공간을 구축하는 장인이다.

장인은 거대 담론 이전에, 물질과 구축 행위에 있는 질서를 발견하고 그 질서에 의해 작업을 하는 사람이다.

장인으로서 건축가는 그곳에 자신이 발견한 물질적 질서 즉, 장인의 정신을 심는다.

글의 순서

프롤로그 010

1장 아름다움을 찾아서

언어와 020
아름다움

예술과 024
아름다움

미+술(美+術) | 전개 | 재현에서 표현으로
미술, 캔버스를 뛰쳐나가다 | 우상타파
혼돈 – 아름다움은 없다? | 환원 – 군더더기 걷어내기
회귀 – 출발점을 돌아보다

철학과 040
아름다움

근원의 장(場) – 철학이 열어 놓은 길
그곳엔 무엇이 있을까? | 숨어 있지 않음 – 드러남

2장 진실로 존재하는 것은 아름답다

존재방식의 048
투명성

존재근거와 존재형식 – 존재방식 | 존재방식의 투명성
형태의 정당성

자연 · 예술작품 · 053
도구

자연 – 선험적 아름다움 | 도구와 예술 작품
모나리자와 주전자

건축의 060
존재방식

건축은 도구이다 - 유용성 | 학교와 정자나무
공간 – 삶을 담는 그릇 | 형태 – 공간 구조의 투영

3장　존재방식의 기록들

자연·건축의 기록　072　　자연의 기록 - 생존 | 건축의 기록

공간의 기록　076　　공간 구조와 형태 | 단일 공간 구조 | 다중심 공간 구조
적층 공간 구조

힘의 기록　084　　중력과 구조 | 가구식 구조 | 조적식 구조 | 강한 재료
골조와 방벽

건설의 기록　094　　접합과 반접합 | 접합과 오너먼트 | 디테일
열린 단부 | 벽돌 | 목재 | 콘크리트

구축적 디자인　108　　물성의 발현 | 구조의 역학성 | 건설의 실체성
공간 구조의 투영

구축성　134

주요 작업　136

에필로그　160

저자 소개　166

참고 문헌·사진 출처　168

아름다움을
찾아서

〈Reality and Illusion I 〉, 김낙중

"… 언어는 실재^{reality}와 접촉하는 감각적 수단은 아니다.
언어는 단지 우리가 보고 듣고 생각한 것들에
명명하는 일을 도울 뿐이다."
_ 루돌프 아른하임

언어와 아름다움

인간은 언어로 소통하고 표현하는 것에 익숙하다. 그리고 생각은 언어의 의미 안에 갇힌다. 언어란 인간이 어떤 개념이나 대상을 표현하는 데 있어 유용하고 유일한 수단임에는 틀림없으나, 각각의 단어가 갖는 의미의 한계로 말미암아 언어의 의미에 의존하는 우리의 생각하는 방식 역시 사고의 범위가 제한된다. 이를테면, 언어는 현실적이고 구체적인 영역을 표현하는 데에는 유용하지만, 그와 반대로 본질적이고 추상적인 영역으로 갈수록 표현에 한계를 갖는다. 언어는 우리의 사고를 가능케 하는 것이기도 하지만 동시에 제한하기도 하는 이중성을 갖고 있다.

일례로 자연과학 등의 구체적인 분야를 설명하는 데 있어서 언어는 상당 부분 유용하나, 도道 혹은 예술 등과 같은 인간의 정신적인 영역에 관련된 깨달음, 느낌, 직관 등의 지극히 추상적인 대상과 감각을

글씨로 그린 그림. 언어의 의미와 관계없이 그것이 주는 시각적 이미지만이 미적 판단
기준이 된다.
〈아름다움은 말로 표현할 수 있는가〉, 김낙중

설명하는 데는 그 한계를 드러낼 뿐 아니라, 때로는 오히려 우리의 이해를 어렵게 만들 수도 있다. 한편, 인간에게는 언어의 의미를 뛰어넘는 신비한 사유 능력이 존재한다. 그렇지만 우리가 사유를 통해 얻은 그 무엇을 표현하려 할 때, 표현하려는 대상개념의 외연이 크거나 초월적일수록 그 의미를 함축하여 나타낼 수 있는 단어를 찾아내기란 쉽지 않다.

결국, 언어의 표현 범위를 넘어서는 포괄적이고 초월적인 개념에 대한 우리의 의사소통은 제한적이고 불완전할 수밖에 없다. 노자^{老子}도 사유를 통해 깨우친 세상에 대한 핵심인 도^道의 개념을 표현하면서 언어의 한계에 대한 주의를 환기시키고 있다.

존재방식의 미학

"말로 표현할 수 있는 '도'는 항구 불변한 본연의 '도'가 아니고, 이름 지어 부를 수 있는 이름은 참다운 실재의 이름이 아니다."道可道非常道 名可名非常名, 『도덕경』 1장

초월적 개념은 인간의 사유 내에는 있을 수 있지만 언어를 통해 구체적으로 규정하기는 불가능하며, 은유 될 수밖에 없음으로 인해 그 의미는 각자의 해석을 향해 열려있게 된다.

이러한 은유의 잠재성 때문인지 철학에서 시^{詩, poesie}는 단순한 언어 예술을 뛰어넘어 진리를 개시할 수 있는 최초이자 근원적인 것으로 간주된다.[1] 은유가 언어로 규정될 수 없는 초월적 개념에 접근할 수 있도록 만드는 한계수단이라면, 아름다움을 표현할 수 있는 실질적

인 일상언어는 감탄사 "아!"가 그 한계일지 모른다. 미술이나 아름다움美에 관한 개념 또한 본질적, 초월적 영역에 가까운 것으로, 그것을 설명함에 있어 언어의 한계성이라는 근본적인 제약을 안고 있음에도 불구하고 숙명적으로 언어로 논의될 수밖에 없다.

앞서 언급했듯이, 우리의 사유 능력은 언어의 표현 한계를 넘어서지만 소통을 위해 다시 언어를 사용할 수밖에 없다. 이에 대한 독일의 형태심리학자 루돌프 아른하임Rudolf Arnheim, 1904~2007의 경고는 우리에게 좋은 충고가 된다.

"… 언어는 실재reality와 접촉하는 감각적 수단은 아니다. 언어는 단지 우리가 보고 듣고 생각한 것들에 명명하는 일을 도울 뿐이다."

아른하임은 미술 작품을 설명하는 데 있어서 언어의 유용성을 인정하면서도, 근본적으로 언어가 그 작품에 대한 느낌을 정확히 전달하는 수단이 아니므로 언어 자체의 의미에 너무 매달리지 말 것을 경고하고 있다.

1) 헤겔(1770~1831)은 예술을 시, 음악, 회화, 조각, 건축으로 분류하고 있고, 칸트(1724~1804)는 언어 예술(시, 웅변), 조형 예술(조각, 건축, 회화, 조경), 감각 예술(음악, 색채장식)로 분류하고 있으며, 이 순서는 그들이 생각하고 있는 예술의 위계를 나타낸다.

예술과 아름다움

미+술(美+術)

미술美術을 문자 그대로 풀어보면 아름다움을 실현하는 기술이 된다. 그리고 이러한 의미에서 모든 예술이 미술에 속한다고도 할 수 있다. 하지만 우리는 대체로 색채와 조형으로 표현되는 예술 분야에 국한하여 미술이라 부른다. 미술은 언어의 개입 없이도 감각에 의해 전달되는 일차적이며 즉각적인 소통수단이다. 우리의 감각 중 시각이 제일 강렬하고 원초적임을 고려할 때, 대표적 시각 예술인 미술이 아름다움을 실현하는 기술의 자리를 독차지하는 것은 당연한 것인지 모른다.

철학적으로 아름다운 것은 있으나 아름다움 자체는 없다고 한다. 이는 역설적으로 최종적 표현 수단이 언어인 철학에서, 아름다움 자체를 언어로 구체화하기 어렵다는 것을 의미한다. 반면에 아름다

김낙중의 〈시티스케이프〉 전시 작업 모둠 그림, 2009. 6. 3.~ 6. 9, 갤러리 라메르

운 것^{사물}은 구체화한 예술 분야를 의미하고, 그것으로부터 아름다움을 느낄 수 있다는 말이 된다.

우리는 오감을 통해 예술 작품을 감상한다. 인간의 오감 중 제일 강렬하고 즉각적인 것은 시각이라 할 수 있고, 미술과 건축은 일차적으로 시각을 통해 판단된다는 점에서 기본적인 유사성이 많다. 반면, 미술과 달리 건축에는 기능이 요구되며 이에 따른 공간과 중력에 대응할 수 있는 구조 또한 필수적이다. 이에 비해 용도 및 중력으로부터 자유로운 미술은 건축보다 훨씬 자율성이 많은 분야이다.

이런 점에서 건축보다 자율성이 많은 미술이 자유롭게 추구했던 아름다움^美에 대한 다양한 양상을 살펴본다면, 그 깊은 곳에 숨어있을지도 모르는 아름다움의 '변하지 않는 부분' – 즉, 장르를 초월하여

건축적 아름다움과 공유될 수 있는 아름다움에 대한 보편성을 만날 수 있지 않을까?

전개

우리가 일반적으로 이야기하는 미美의 개념은 그리스·로마 문화에서 정립된 고전으로서의 미학적 의미에 속하는 것으로, 인간이나 자연의 이상화를 궁극적 가치로 간주하였다. 이후로도 미술은 주로 감동적인 자연 현상이나 종교적 사건, 신화, 젊은 여인의 모습 등을 통하여 아름다움을 표현하여 왔다. 이 경우 대상들을 사실적으로 묘사할 수 있는 기술skill은 화가들이 갖춰야 할 중요한 능력이 되며, 이에 따라 색, 윤곽, 형태 등을 통한 재현의 기법은 미술의 중요한 판단 기준이 된다.

그러나 사회적 진보와 자연 과학 등의 발전으로, 인식론적 사유는 인간 자신을 포함하여 세상을 보는 우리의 눈을 다양하고 진보된 것으로 바꾸어 놓았다. 이에 따라 인간 의식 밖에 존재하며 구체적 규범과 절대적 가치로 여겨졌던 아름다움美도 의식의 소산 내지는 의식과 깊이 관련된 것으로 파악되면서 본질적이고 근원적인 문제로 환원되게 되었다. 즉, 철학적으로 아름다움을 논하는 것이 아름다움 자체의 본질과 그것을 인식하는 인간의 심리적 프로세스를 언어로 다루는 것이라면, 미술은 그와 달리 순수하게 색과 형태를 통해 아름다움을 다루는 것이라고 할 수 있다.

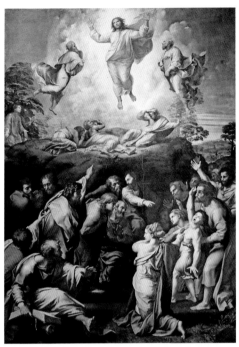

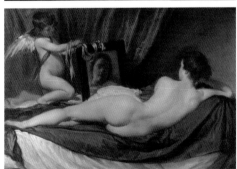

고전적 미학 개념의 작품. 인간 혹은 자연의 이상화를 궁극적 가치로 간주했으며 사실을 묘사·재현하는 기술이 중요해진다.
(상) 〈그리스도의 변용〉, 산치오 라파엘로, 1518~20
(하) 〈거울을 보는 비너스〉, 디에고 벨라스케스, 1647~51

현대 미술 이후 그 방법은 너무나 변화무쌍하여 미술을 이해할 수 없는 것으로 만들어왔다. 이제 미술을 통한 아름다움은 감상자의 다양하고 변덕스런 취향에 맡겨지게 되었다고 할 수 있다. 그리스 이래 이어져 온 서양의 전통적 미학 개념은 해체되었고, 아름다움에 대한 기준 역시 다양하게 확장되면서 개념화되었다.

재현에서 표현으로

19세기 이후 미술의 모습에는 아름다움에 대한 다양한 인식 변화가 반영되어 있다. 현대 미술의 여러 경향들을 살펴보면, 현대적 미美의 개념이 얼마나 다양해지고 정의하기 어려워졌는지를 알 수 있다. 단순화시켜 말하자면, 현대 미술은 보이는 대로의 재현representation에 치중했던 과거와 달리 화가가 느끼는 대로의 주관에 의한 표현presentation을 시도하면서 시작되었다고 할 수 있다.

현대 미술의 시작이라고 평가되는 인상주의 회화도 자연 속 대상의 표면에 비친 변화하는 광선의 본질을 연구하며 이 광선 효과를 화폭에 담으면서 시작되었다. 그들은 색채 분석에 관심이 많았으며, 클로드 모네$^{Claude\ Monet,\ 1840~1926}$의 〈루앙 대성당〉$^{1892~1894}$ 연작에서도 나타나듯이 같은 대상을 하루 중 다른 시각 또는 일년 중 다른 계절에 그리면서 변화하는 광선 효과에 주목하였다. 인상파 회화에서 발견되는 수많은 색채와 작은 점들로 이루어진 점묘법 역시 이러한 광선 효과의 본질에 대한 연구의 소산이다. 세잔$^{Paul\ Cézanne,\ 1839~1906}$의 그림은 고정된 것이 아닌 항상 움직이는 인간의 시선으로 포착한 형태를

존재방식의 미학

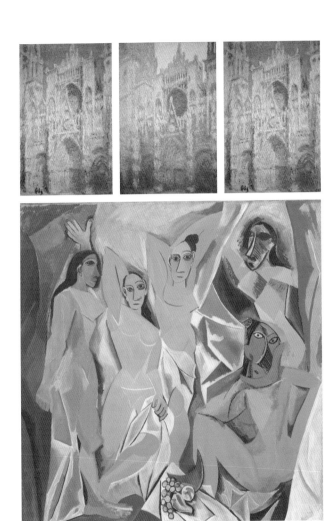

인상주의와 입체파 작품. 묘사를 벗어난 주관적 표현의 작품. 객관적 재현을 벗어난 주
관적 표현에서 현대 미술이 시작되었다.
(상) 〈루앙 대성당〉, 클로드 모네, 1894
(하) 〈아비뇽의 처녀들〉, 파블로 피카소, 1907

표현함으로써, 고정된 시각의 투시도법에 의한 형태를 탈피하고자 하였으며, 이러한 고정된 시각을 극복하려는 시도는 입체파 회화에서 절정을 이루게 된다. 눈으로 보이는 대상에 주목하는 대신, 그것을 보는 마음의 상태가 표현의 주제가 된 것이다. 현대 미술은 '보이는 대로의 재현'에서 '생각하는 대로의 주관적 표현'으로 옮겨간 것이며, 이러한 전환은 사진기의 등장과 묘사 대상의 가치에 대한 회의를 통하여 더욱더 가속화되었다.

미술, 캔버스를 뛰쳐나가다

존재방식의 미학

혁신적이지만, 적어도 캔버스와 물감이라는 전통적 형식을 유지했던 이러한 미술 흐름도 프랑스 미술가 마르셀 뒤샹^{Marcel Duchamp, 1887~1968}에 이르러서는 충격적으로 파괴되었다. 이제 미^美라는 개념은 아무도 정의할 수 없고 그 장래에 대해서도 아무도 예견할 수 없는 다양하고 모호한 것으로 바뀌었다.

뒤샹에게는 "자기가 체험한 감정을 일정한 형식에 의해서 다른 사람에게도 똑같은 감정을 전달하는 것이 예술 행위"[2]라는 톨스토이^{Лев Толстой, 1828~1910}의 말이나 기존의 규범적인 미술에 대한 개념은 타파되어야 할, 실체 없는 일종의 우상일 뿐이었다. 그는 시장 바닥에서 아무나 쉽게 구할 수 있는 변기, 자전거 바퀴 등의 기성품^{ready-made}을 그대로 미술 작품으로 제시하면서 미^美에 대한 기존 관념의 파괴를 시도했다. 1917년 변기 〈샘〉^{fountain}을 출품함으로써 시작된 그의 이러한 정신은 수십 년의 세월을 넘어 1960년대의 전위적 시대 배경 하

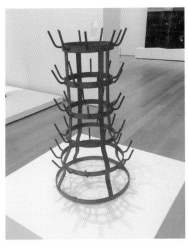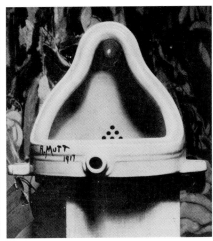

레디메이드(ready-made) 작품. 일상 속 기성품을 미술 작품으로 제시하면서 아름다움에 대한
기존 관념의 파괴를 시도하였다.
(좌) 〈병 걸이〉, 마르셀 뒤샹, 1914
(우) 〈샘〉, 마르셀 뒤샹, 1917

예술과 아름다움

에서 부활되면서, 미술에 대한 기존 관념과 형식을 급진적으로 해체
시켰다.

이제 작품과 아름다움에 대한 판단은 순전히 관람자 개개인의 몫으
로 남게 되었다. 이런 현상은 음악, 연극 등 타 예술 분야에서도 마찬
가지여서 미술과 아름다움에 대한 전통적 관계도 더욱 모호한 것이
되었다.

우상타파

이렇듯 뒤샹의 기존 미술^{고급 예술}에 대한 우상타파 시도는 몇 십 년의 세월을 뛰어넘어 로버트 라우센버그^{Robert Rauschenberg, 1925~2008}, 재스퍼 존스^{Jasper Johns, 1930~} 그리고 앤디 워홀^{Andy Warhol, 1928~1987} 등을 거치며 꾸준히 이어졌다. 비록 방법은 서로 달랐지만, 이들에게 있어서 미술에 대한 형이상학적 태도나 고급 예술과 저급 예술^{대중 예술}의 구별 등은 타파되어야 할 것이었다.

라우센버그가 작품 소재로 주로 사용한 찢어진 침대, 동물 박제, 유리병, 깡통 등은 "아름다운 대상이나 장면을 화폭에 담는" 전통적 미술에 대한 부정이며, 재스퍼 존스의 재현 아닌 물物의 제시나 장난기처럼 보이는 퀴즈 그림들은 미술에 대한 우리의 지적 선입견이나 편견을 깨고자 하는 것이다. 앤디 워홀의 화가로서의 작업은 팝 아트^{Pop Art}로 상징되는 '세속적', '상업적', '대중적' 미술로부터 시작되었다. 아니, 시작되었다기보다 그는 대중 예술로 시종일관했다. 그가 화가로서 성공 – 혹은 유명 – 한 것은 대량 생산과 소비를 수반한 상업주의가 팽배했던 당시의 시대적 배경과도 무관하지 않다.

그 외에도 단순함 속에 의미를 추구한 미니멀 아트^{Minimal Art}, 그야말로 개념적이라 때로는 모호하기까지 한 개념 미술^{Conceptual Art}, 형식적인 캔버스를 뛰쳐나온 설치 미술^{Installation Art}, 미술관을 벗어나 마치 토목공사처럼 보이는 대지미술^{Land Art} 등 모든 것이 예술로서 주장될 수 있는 상황이야말로 미술을 통해 바라본 현대적 미美의 현주소라

존재방식의 미학

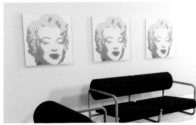

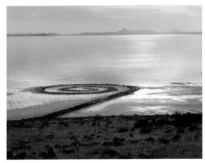

팝아트와 대지미술 작품. 미술에 대한 형이상학적 태도, 고급 예술과 저급 예술의 구별 등 아름다움에 대한 지적 선입견과 편견에 도전하였다.
(상) 〈리히텐슈타인의 꿈〉, 김낙중
(중) 앤디 워홀의 〈마릴린 먼로〉 전시
(하) 〈나선형 방파제〉, 로버트 스미스슨, 1970

고 하겠다. 그리고 이러한 현대적 미^美의 개념은 종종 '다양성'이라는 단어로 표현되고 있다.

혼돈 - 아름다움은 없다?

다양화된다는 것은 의미가 확장되고 진보한 것으로 보이기도 하지만, 한편으로는 모호해져서 아무것도 모르게 되는 위험을 안고 있다. 다양성, 익명성이라는 것은 이 시대를 표현하는 대표적인 단어들이며, 이러한 현재의 문화 현상을 빗대어 '모든 것이 가능한 상황 anything goes'이라는 표현을 자주 한다. 그러나 모든 것이 가능하다는 것은 역설적으로 '아무것도 할 수 없는 상태 nothing goes'가 되기 쉽다. 루돌프 아른하임이 "우리가 미술에 대해 너무 많이 생각하고 이야기했기 때문에 우리 시대에는 미술이라는 게 오히려 불확실한 것이 되어 버렸다."고 말하고 있는 것도 바로 이러한 의미일 것이다.

외연이 확장될수록 내포는 점점 작아진다. 즉 미에 대한 개념의 범위가 다양하고 커질수록, 우리는 그것을 명쾌하게 정의하기가 점점 어려워진다. 지금 우리가 미에 대해 할 수 있는 말은 우리의 감수성을 자극한다는 물리적 정의와 시대의 취향에 따라 달리 느껴진다는 사실 외에는 별로 없을 듯하다. 영국의 시인이자 예술비평가인 허버트 리드^{Herbert Read, 1893~1968}는 다음과 같이 말했다.

"미^美란 우리의 감각적 지각 속의 형식상 여러 관계의 통일이라는 물리적 정의만이 우리가 미에 대해 할 수 있는 유일한 기본적 정의이

존재방식의 미학

物의 提示. 아름다움의 개념의 다양화는 모든 것을 가능하게 만들었고, 역설적으로 아름다움은 불확실한 것이 되어 버렸다.
〈物-時間〉, 김낙중

며, … 미감^{美感}이란 역사의 과정에서 대단히 불확실하고, 때로는 매우 변덕스럽게 발현^{發顯}하는 변동 많은 현상이다.”

환원 - 군더더기 걷어내기

역사적으로 보면, 이렇게 모호하고 혼란스러운 상황 하에서 태어나는 것이 환원적 사고이다. 환원주의^{Reductionism}라는 것은 복잡한 전체를 단순한 원리로 파악하고자 하는 태도로서, 때로는 근본으로부터 너무 멀리 확대·전개된 것을 다시 근본으로 되돌리려는 경향으로 나타나기도 한다. 그래서 그것은 때때로 급진적이고 혁명적이며 거칠다.

가까운 역사적 사실로는 19세기의 혼란스런 절충주의를 배경으로 20세기로 넘어오면서 건축, 미술 등 조형 예술 분야에서 일어난 데 스틸^{De-stijl}, 순수주의^{Purism}, 절대주의^{Suprematism}, 국제주의 양식 ^{International Style} 등도 이러한 환원주의적 태도의 소산이었다고 할 수 있다. 이후 이러한 환원주의적 시도가 지속적으로 나타나면서 시각적 단순화를 통하여 감상자에게 더 많은 생각을 강요하고, 아름다움에 대해 더 많은 질문을 쏟아내고 있다.

그러나 불필요한 장식을 걷어내면 알맹이^{진실}를 만나게 되리라는 이들의 믿음도 색, 면, 윤곽선, 형태 등의 시각적 단순화에 치우침으로써 혼돈의 종지부를 찍지는 못하였다. 당시에 가졌던 단순한 원리에 대한 그들의 관심은 단순한 것이 아닌 아름다움에 대한 공통적인 속

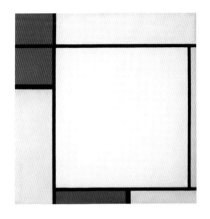

환원주의적 태도의 작품. 모호하고 복잡한 전체를 단순한 원리로 파악하고 근본으로 되돌리려는 경향은 감상자에게 더 많은 생각을 강요한다.
(상, 좌) 〈빨강, 노랑, 파랑의 구성〉, 피트 몬드리안, 1942
(상, 우) 〈검은 사각형과 빨간 사각형〉, 카지미르 말레비치, 1915~15
(하) 〈무제〉, 김낙중

성의 보편성을 찾고자 하는 본질적인 것이었다고 생각된다. 장식적 표면을 걷어내려 한 그들 정신의 뿌리에는 아름다움에 대한 진실이 숨어 있을까?

회귀 - 출발점을 돌아보다

우리가 길을 너무 멀리 와 있을 때 출발점^{원점}을 기준으로 현재의 좌표를 확인함으로써 앞으로 나아갈 길을 모색하듯이, 지금은 다시 한 번 예술과 아름다움에 대한 근원적 사고가 필요한 때라고 할 수 있다.

지금까지 건축을 포함한 조형 예술에서 아름다움이란 주로 선, 윤곽, 색 등의 조형적 기본 요소들을 비례, 조화, 통합이라는 틀 속에 균형 있게 둠으로써 얻어지는 것으로 생각되었다. 이렇게 아름다움이라는 것을 색, 윤곽, 형태와 그들 사이의 조형적 관계 속에서 지각되는 보편적 원리 안에서 발견하려는 노력들은 때론 구체적이고 명쾌한 듯 다가왔으나, 시간이 지남에 따라 감상자의 주관, 인간의 변덕스런 미감^{美感}에 의해 그 어느 것도 아름다움에 대해 지속적이고 근본적인 것이 되지 못했다. 이는 작품의 의미를 읽으려 하기보다는 작품 내 표현된 대상의 선, 색 등에 의한 시각적 형식에 집중하는 감상자의 유희적 태도와도 무관하지 않다.
이러한 현상은 '미술은 아름다움^美이란 무엇인가를 묻는 행위이다'라는 미국의 개념미술가 조셉 코수스^{Joseph Kosuth, 1945 ~}의 주장처럼, 아름다움에 대한 접근 방향이 좀 더 근원적이지 못하고 쉽게 표면에서

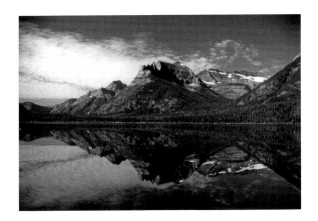

지각되는 현상으로서의 작품 자체에 근거했기 때문일지도 모른다.
그러나 '아름다움이란 무엇일까?'라는 질문은 가능하지만, '아름다
움이란 무엇이다'라는 답이 가능할까? 그에겐 질문 자체가 답이었을
지도 모른다. 아름다움에 보편성이 있다면 어디까지 규정할 수 있는
것일까?

2) 『예술이란 무엇인가』, 허버트 리드 지음, 윤일주 옮김, 을유문화사, 1991, p.225

철학과 아름다움

근원의 장(場) – 철학이 열어 놓은 길

미술 작품의 표면에 나타나는 색, 윤곽, 형태 등이 우리 눈에 보이는 현상일 뿐이고 감상의 대상일 뿐이라면, 감상자의 주관이 배제된 아름다움은 근본적인 보편성을 갖고 있는 것인가? 있다면 어디에서 찾을 것인가?

외연이 커지면 내포가 작아진다. 근대 이후 다양한 미의 양상들을 품어 안으며 외연을 키우려던 노력이 오히려 아름다움에 대한 오해와 혼돈을 불러와 아름다움을 모호하게 만들었다고 할 수 있다. 이에 대해 루돌프 아른하임도 '우리가 미술에 대해 너무 많이 생각하고 이야기했기 때문에 우리 시대에는 미술이라는 게 오히려 불확실한 것이 되어 버렸다'고 말하고 있다. 이제 우리에게 필요한 것은 감

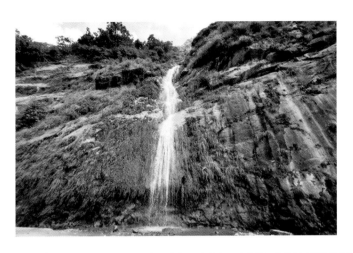

'비로소' 아름답다고 느끼는 폭포의 풍경이 그 너머의 보이지 않는 수원(水原)에서 비롯된 것임을 알 듯 아름다움의 현상 또한 그 너머의 근원(根原)을 사유하게 한다.

상자의 개인적 체험이 개입되기 이전의 아름다움이 갖는 근원적 보편성 즉, 아름다움의 공통적 속성을 찾아가는 일이다. 그리고 이를 위해 우리는 작품 표면의 현상 너머로 작가의 정신과 대상의 진실을 만날 수 있는 곳, 그 작품이 출발된 근원적인 장소, 근원의 장場으로 거슬러 올라갈 필요가 있다.

아름다움이 태어난 곳, 아름다움의 근원은 어디일까? 이곳에 다다르기 위해서는 이제까지의 시각적, 지각적 접근이 아닌 철학적 사유에 기댈 수밖에 없다. 이미 철학에서 열어 놓은 길을 찾아가는 것이다. 철학은 최초의 학문이자 모든 학문의 최종 목표이다. 철학에서 열어 놓은 근원의 장은 어떤 곳일까?

그곳엔 무엇이 있을까?

근원의 사전적 의미는 "어떤 일이 생겨나는 본바탕" 또는 "물이 흘러 나오는 원천"을 뜻한다. 즉 어떤 현상이 일어나는 근본 바탕 또는 강물이 시작되는 곳이다. 철학적으로 이곳은 "수많은 존재자^{우리 눈앞에 있는 것들}의 존재^{본질}가 있는 곳이고 진리가 일어나는 곳이라 할 수 있다. 모든 사물은 그곳으로부터 그 자신이 무엇이고 어떠한 것인지 규정되며, 따라서 그곳은 그것의 본질이 유래하는 곳이다. 아름다움^美이 규정되며 유래하는 곳도 바로 이곳이다."[3]

하이데거^{Martin Heidegger, 1889~1976}가 말하는 숲속의 빈터, 열려진 터, 밝음의 장소가 바로 이러한 근원적인 곳이라 할 수 있다. 이곳은 뭇 존재자들이 자기 숨김이 없이 밝음의 장소로 나와 그 존재를 드러냄으로써 아름다움과 진리가 이루어지는 곳이다. 이를 예술작품에 비유하면, 아름다움이란 작품 안에서 뭇 존재자가 숨어 있지 않음으로써 옮겨져 보존되면서, 그렇게 자신의 존재를 드러냄으로서 밝히며, 그 반짝임을 작품 속에 안배함으로써 이루어지는 것이다.

건축가 루이스 칸^{Louis Kahn, 1901~1974}이 말하는 'beginning'^{始源, 출발점}도 같은 개념이라 할 수 있다. 그에게 있어 'beginning'은 인간 삶의 모든 제도^{institution}가 출발한 곳으로, 건축의 핵심인 기능의 본모습이 있는 곳이다.

존재방식의 미학

숲속의 빈터, 열려진 터, 밝음의 장소는 존재자들이 자신의 존재를 숨김 없이 드러냄으로써
아름다움과 진리가 이루어진다.
〈숲속의 빈터〉, 김낙중

숨어 있지 않음 – 드러남

결국 진리, 아름다움, 예술, 본질 등은 개별적으로 사유되기 어려운 영역의 것들이며 이러한 근원적인 장場에서 서로 만나고 있는 것들이라 할 수 있다. 이렇게 아름다움美이란 현실적, 구체적 규범의 것이 아니고 본질적 진리의 영역에서 일어나는 것으로서 감각적 체험만으로 규정될 수 있는 것이 아니다.

철학적으로 작가의 정신, 대상의 본질 등은 그 고유성을 가지고 있고, 이 고유성이 숨김없이 작품 속에 드러나 있는 상태를 아름답다고 한다. 이것을 하이데거는 "아름다움은 숨어 있지 않음으로써의 진리가 일어나는 한 방식"이라고 말하고 있다.

"아름다움은 숨어 있지 않음으로써 진리가 일어나는 한 방식이다. … 진리는 존재자 자체로서의 존재자의 숨어 있지 않음이다. … 아름다움은 진리와 분리되어 다르게 나타나는 것이 아니다."
_ 하이데거

이와 같이 철학에서는 미美의 가치를 진리의 차원으로 사유한다. 이제 우리가 아름다움에 대해 유일한 핵심으로 규정할 수 있는 것은 존재대상의 본질, 작가의 정신 등의 숨어 있지 않음, 드러남이라 할 수 있다. 그렇다면 무엇을 드러낼 것인가? 작품 내 대상의 조형적 표현에 앞서 그 대상의 본질, 드러낼 고유성을 찾는 노력은 작가의 몫이다.

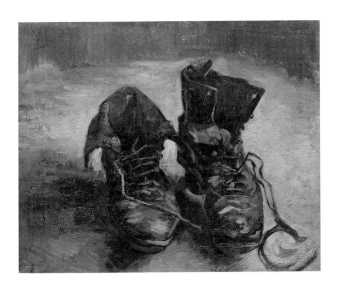

하이데거는 그림 속 낡은 구두가 고단한 노동, 고독, 대지와의 연관 등 촌 아낙네의 인생을 드러냄으로써 숨어 있지 않음의 진리를 이루고 있다고 말하고 있다.
〈신발〉, 빈센트 반 고흐, 1886

3) 『Der Ursprung des Kunstwerkes』, Martin Heidegger, 오병남 역, 『예술작품의 근원』, 예전사, 1996

진실로 존재하는 것은
아름답다

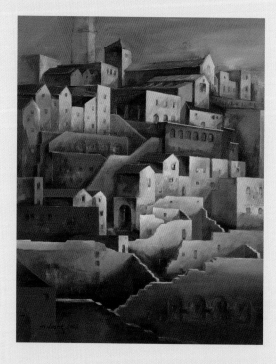

〈古都〉, 김낙중

"나는 독창적^{original}이기보다
진실^{good}하고자 한다."
_ 미스 반 데어 로에

존재방식의 투명성

존재근거와 존재형식 – 존재방식

모든 대상은 그것의 근거가 되는 내용을 일정한 형식으로 갖춤으로써 (세계 내에) 존재하게 된다. 즉, 모든 대상은 존재근거와 존재형식을 통해 (세계 안에서) 자신의 고유한 존재방식을 갖게 된다. 존재근거는 대상의 무형적인 내용이고 존재형식은 그것의 유형적 형태로서, 이들이 그 대상의 고유한 존재방식을 이룬다.

존재근거^{무형} + 존재형식^{유형} = 존재방식^{드러남}

존재방식의 고유성은 개별 대상의 존재근거에 대한 관찰을 통해 그것이 속한 세계와의 전체적 연관 속에서 파악되는 것이다. 조형적 기교만으로는 아름다운 작품을 얻을 수 없다. 그것만으로는 단순한

장식적 조형물이나 상징이 결여된 기능적 도구만이 제작될 수 있을 뿐이다. 따라서 존재방식의 진실을 통한 아름다움을 얻기 위해 예술가는 대상의 존재근거와 존재형식에 대한 관찰과 사유를 통해 그 대상의 고유한 존재방식을 발견하여 작품 안에 표현해야 한다. 이 점이 아름다운 작품을 위해서는 예술가들에게 조형적 기교에 대한 훈련에 우선하여 각 대상과 그것이 속한 세계에 대한 철학적 사유가 요구되는 이유이다.

존재방식의 투명성

대상의 본질, 작가의 정신 등은 자신의 고유성을 가지고 있고, 그 고유성이 숨김 없이 작품을 통해 드러난 상태를 아름답다고 할 수 있다. 즉, 아름다움은 표현하려는 대상의 존재근거와 존재형식이 일치함으로써 얻어지는 '존재방식의 투명성'을 통해 나타난다.

'투명성'의 사전적 의미는 쉽게 발견되고 확실하게 보이는 광학적인 물질적 특성과 개념적으로 파악이 용이하며 명백하게 드러나는 지적 규범 또는 가식이나 위선이 없는 솔직한 인간성의 도덕적 규범까지를 포함한다. 그것은 라틴어 Transacross와 Parentsee가 합성된 용어로서 그 어원적 개념에 따른다면 '건너보다' 또는 '너머를 보다'라는 의미를 뜻한다. 따라서 '투명성'은 물리적으로는 가려짐이 없이 그대로 드러나 보이는 상태이며, 개념적으로는 모호함이나 위장됨이 없이 전모가 파악될 수 있는 상태를 말한다. '투명성'은 어원에서 알 수 있듯이 보이는 표면 너머의 본질을 지칭하는 용어이다. 투명하다

존재의 초상을 담다

는 것은 대상의 본질과 표면의 드러남이 같은 – 즉, 존재근거와 존재형식이 일치하는 상태로서 미학적 가치를 갖는다.

존재방식은 대상의 고유성과 관계된 것이며, 투명성은 숨김없이 드러냄과 관계된 것이다. 대상의 존재방식은 세계와의 연관 속에 고유성을 갖게 되며, 그것의 숨어 있지 않음의 진실을 통하여 투명성을 갖게 된다. 결국, 아름다움은 작품을 통하여 대상의 고유한 존재방식이 투명하게 드러날 때 얻어진다고 할 수 있다. 따라서 작품의 아름다움에 대한 가치는 표현된 대상이 나타내는 존재방식의 투명성이 그 기준이 되며, 이러한 "존재방식의 투명성"은 아름다움美이 갖는 근원적 보편성으로 받아들여진다.

형태의 정당성

미술 등 조형 예술에서는 흔히 형태의 아름다움을 시각적 차원에서 판단하지만, 철학적으로는 진리의 차원에서 접근된다. 즉 존재자가 자신의 존재성을 숨기지 않고 드러내고 있느냐가 미美의 판단 기준이 된다.[4] 건축 및 조형 예술 작품의 범주로 이를 구체화하면 모든 작품 대상은 자신만의 고유한 방식으로 세계 내에 존재하고 있고, 작품 가운데서 그 고유한 존재방식을 진실하게 드러낼 때 아름다움을 나타낸다고 할 수 있다.

예를 들어 자연은 그 생명력을 이어갈 수 있는 생존 수단에 그 고유한 존재방식이 있고, 어떤 목적을 위해 인간이 만들어 낸 고안물도구

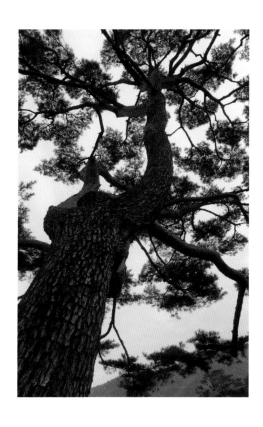

자연의 존재근거. 생존과 형태 사이에는 투명함이 존재한다.

들은 그 용도 및 기능^{유용성}에 의해 존재방식이 규정될 것이다. 따라서 자연의 존재근거는 생존이고 존재형식은 각 대상들이 취하고 있는 다양한 형태 및 시스템이며, 도구들의 존재근거는 그들이 갖고 있는 기능이고 존재형식은 그 형태가 된다. 존재근거는 그것의 실질적 내용이며 존재형식은 우리에게 일차적이고 직접적으로 지각되는 구체적 드러남^{형태}이다.

이렇게 보면 대상의 형태는 그 존재근거에 의하여 정당성을 부여 받을 때 미학적 가치를 갖게 된다. 정당성은 존재근거와 존재형식 사이의 진실을 의미하며, 이는 존재방식의 투명성으로 이어지면서 아름다움을 일으키게 된다.

4) 하이데거는 그의 논문 「예술작품의 근원」에서 아름다움은 숨어 있지 않음으로써 진리가 일어나는 한 방식이라고 말하고 있다.

자연 · 예술작품 · 도구

자연은 생존을 근거로 그 생명력 유지를 위한 성장, 번식 시스템을 꾸준히 형태를 통해 형식화해 왔다고 할 수 있다. 그리고 이러한 형태는 인간의 의식이 개입되기 이전부터 있어온 자체적인 생존의 기록으로, 우리는 여기서 선험적인 아름다움을 느낀다.

자연이 갖고 있는 재료로서의 물리적 성분에서부터 중력에 대응하는 방법, 그리고 철학적 사유의 대상으로서 자연의 질서에 이르기까지, 자연은 인간이 해왔고 또 앞으로 할 수 있는 가능성의 전부다. 이

렇게, 과학적 탐구에서부터 철학적 사유에 이르기까지 자연이 갖고 있는 모든 유형, 무형의 질서는 인간에겐 판단의 대상이 아닌 배움의 대상이 된다.

당초 인간이 지각할 수 있는 유일한 환경이 자연이었으므로 인간이 미美의식을 처음 갖게 된 것도 당연히 자연의 일부로 태어나 자연을 접하면서부터일 것이다. 따라서 자연이 갖고 있는 선험적 아름다움은 인간이 가지고 있고 할 수 있는 모든 가능성의 유일한 참조점이다. 그래서 "인간에게 있어서 조형 표현의 방법에 다양한 것이 있지만, 자연이 제시하는 조형적인 척도의 우월성을 앞지르는 것은 없다", 또는 "예술은 자연 속에 감추어져 있기 때문에 자연으로부터 예술을 떼어낼 수 있는 사람만이 예술을 소유할 수 있다."[5]고 말한다.

자연은 건축을 포함하여 모든 예술 분야에서 창조의 원천이자 그 결과의 모든 것이라 할 수 있다.

도구와 예술 작품

도구는 일정한 목적을 갖기 때문에, 이를 수행할 수 있는 구체적이고 효율적인 형태를 갖추고 있어야 한다. 이렇게 도구의 존재근거는 그 유용성에 있고, 그것이 갖추고 있는 형태는 도구의 존재형식이 된다. 한편 자연은 인간이 관여하기 이전에 자신의 생존을 위한 시스템과 형태를 통한 아름다움을 갖고 있다. 이러한 자연의 모습은 자족적이며, 따라서 도구와 달리 자연에겐 인간에 의해 의도된 기능

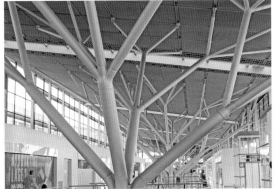

나무를 닮은 기둥. 자연은 모든 창조의 원천이다.
〈슈투트가르트 공항〉, gmp, 2004

이 요구되지 않는다.

예술 작품의 경우도 도구와는 달리 근본적으로 구체적인 기능이 요구되지 않는다. 이런 점에서 다 같이 미학적인 배려가 요구되지만, 시각적 메시지를 근본으로 하는 미술, 조각 등의 조형 예술과 구체적인 기능-유용성을 근본으로 하는 도구적 존재인 공예품, 가구, 건축 등은 본질적 차이가 있다. 예를 들어 자전거 바퀴는 달릴 때는 단순한 도구가 되지만 마르셀 뒤샹의 레디메이드 작품에서는 기존의 미美에 대한 관념에 대해 질문을 던지는 예술 작품이 된다.

이렇게, 미술 조각 등의 조형 예술은 작가가 전하려는 대상의 본질 등 정신적 내용을 시각화하여 전달함으로써 더 이상의 구체적인 기능이 요구되지 않으나, 도구는 그것에 의도된 구체적인 기능을 유효하게 수행함으로써 그 형태의 정당성과 아름다움을 인정받게 되는 것이다.

모나리자와 주전자

마르셀 뒤샹의 수염 난 모나리자 그림은 '기존 고급 예술에 대한 관념적 우상타파'라는 작가의 메시지를 전달함으로써 자립하는 것일 뿐, 이 그림의 조형적 가치가 작품성을 정당화 하는 것은 아니다. 반면에, 도구적 존재인 주전자는 물을 담고 따른다는 기능-유용성을 구체적으로 수행할 수 있는 물통과 주둥이를 갖추어야 그 형태의 정당성을 인정받을 수 있다. 더 자세히 말하자면, 주전자의 존재형식

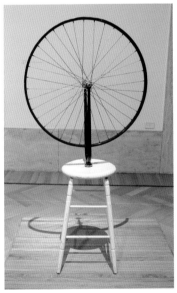

자전거 바퀴는 단순한 도구지만 특수한 맥락 안에서는 예술 작품이 되기도 한다.

(상) 도구로서의 자전거

(하) 〈자전거 바퀴〉, 마르셀 뒤샹, 1913

인 물통과 주둥이의 형태도 근본적으로 존재근거인 물을 담고 따른다는 유용성을 충족시킬 때 그 정당성을 부여받는 것이다. 주전자의 주둥이가 물통보다 너무 낮으면 물통에 물을 조금밖에 담을 수 없게 되고[A], 반대로 주둥이가 물통보다 높으면 물을 따르기 전에 물이 물통 밖으로 쏟아질 것이다[B]. 따라서 주전자의 주둥이 높이는 일정한 범위 안에서 조절될 수밖에 없으며, 이것이 주전자 존재방식의 기본 틀이 된다.

그 외에 물을 잘 따르고 흘리지 않게 하는 꼭지 끝의 모양, 손쉽게 다룰 수 있는 손잡이의 형태 및 크기, 물이 새지 않는 재료 등의 디테일에 대한 판단 기준도 주전자가 갖고 있는 유용성에 의해 규정된다. 주전자라는 도구적 존재가 갖는 아름다움은 그 자체의 존재방식에 대한 이해로부터 그 정당성을 부여받는다고 볼 수 있다.

이렇게 도구적 존재는 그 근거가 되는 유용성에 의해 기본적인 형식을 갖게 되며, 구체적 형태 및 재료는 그것이 처해있는 유형·무형의 주위 상황에 의해 조절되는 것이다.

5) 알브레히트 뒤러(Albrecht Durer, 1471~1528), 독일 미술가

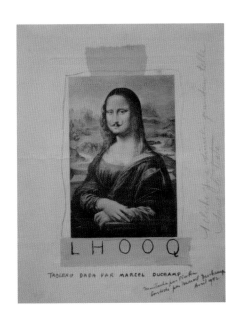

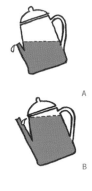

수염 난 모나리자는 화폭 너머 작가의 메시지를 통해 자립하지만, 도구의 조형성은 유용
성을 충족시킴으로써 정당성을 부여받는다.
(좌) 〈L.H.O.O.Q.〉, 마르셀 뒤샹, 1919
(우) 주전자의 조형성과 유용성

건축의 존재방식

건축은 도구이다 – 유용성

건축은 여러 가지 측면에서 접근할 수 있다. 인간의 생존을 가능케 하는 의식주의 한 기능을 담당하는 근본적인 측면으로부터 재료, 구조 등의 공학적 측면, 각 시대의 제 현상을 반영하는 인문학적 측면, 상징과 미ᴹᴱ에 대한 예술적 측면 등에 이르기까지 광범위하게 접근이 가능하다. 그러나 본질적으로 건축은 원시 동굴이나 오두막에서 알 수 있듯이 거주라는 인간의 기본적 삶을 수용하면서 시작되었으며, 인간의 사회적 활동이 활발해짐에 따라 여러 가지 제도적 기능들을 수용하면서 진화되어 왔다.

건축에 대하여 '인간이 살기 위한 기계'라던가, '시대를 담는 그릇'이라는 상징적 표현을 한다. '살기 위한 기계'는 주거 등 물리적 측면

공간 없는 건축은 형태만으로 시각 예술의 대상이 되기도 한다.
엡스플릿 랜드마크 프로젝트의 스케일 모형(Scale model of Ebbsfleet Landmark
project), 레이첼 화이트리드, 2008

이 강조된 것이고 '시대를 담는 그릇'은 인문·사회적 측면이 강조된 표현이다. 그러나 건축은 근본적으로 인간의 삶과 관계된 기능을 수용하는 것이며 그에 따른 유용성이 그 근거가 되기 때문에, 건축은 유용성을 존재근거로 하는 도구적 존재라고 정의할 수 있다.

건축은 도구적 존재이고 일차적으로 인간의 삶에 필요한 기능을 수용하는 유용성에서 출발한다. 만약 그 유용성을 상실한다면, 건축은 하나의 오브제^{object}로서 조형적 판단의 대상으로 단순화되어 그 존재근거를 잃고 조각 등의 시각적 조형물로 축소될 것이다. 쉽게 말해, 이미 건축이 아니라고 할 수 있다.

"건축의 본질은 기능이다. … 건축은 때론 형태로 논해지기도 하는데 형태는 시대의 취향에 따른다." _ 조셉 코수스

개념 미술가 코수스^{Joseph Kosuth, 1945~}의 언명言明은 건축의 핵심적 성격에 대한 타 분야의 냉철한 시각을 보여준다고 하겠다. 인간의 삶은 단순한 개인적 생존에서 시작되었지만 사회적 집단을 형성하면서 다양한 제도를 필요로 하였고, 이에 따라 그 기능적 요구 역시 다양하고 복잡하게 진화되어 왔다. 따라서 건축이 도구로서 유용성이라는 본질적 가치를 잃지 않기 위해서는 다양해진 기능에 대한 세심한 고려가 필요하다.

건축가 루이스 칸이 주장하는 제도^{Institution}나 시원^{beginning}도 바로 이러한 점에 근거한 것이라고 할 수 있다. 루이스 칸에 따르면, 하나의

존재방식의 미학

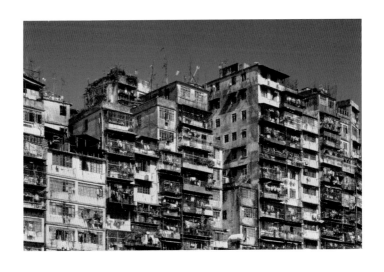

건축은 도구적 존재이므로 그 형태를 논하기 이전에 다양한 삶을 수용한다면 훌륭한 건축이다.
홍콩 구룡채성, 1993 철거

제도는 삶의 한 형식이고 시원은 그 형식이 처음 생겨난 곳이기 때문에, 그 제도의 근본적 이해를 위해서는 그것이 시작된 출발점으로 돌아가서 그 제도의 변치 않는 핵심 가치를 찾아내야 한다. 그리고 그 핵심 가치가 반영될 때 건축은 삶의 도구로서 진정한 기능^{유용성}을 갖게 된다.

학교와 정자나무

예를 들어, 루이스 칸은 학교라는 제도적 건축의 시원을 큰 나무 그늘 밑에서 한 현자^{賢者}가 마을 사람들에게 유익한 이야기를 들려주는 것에서 시작되었다고 주장한다. 물론 사람들은 그 현자의 말에 공감했기 때문에 스스로 모였지만, 이 뿐만 아니라 그의 모습, 행동, 삶의 형태 등 모두가 사람들에게 교훈이자 배움의 대상이었을 것이다. 스승이란 이렇게 단순한 지식의 전달자이기 이전에, 그를 보고 사람들이 "나도 저렇게 살아야 되겠구나." 하고 느낄 수 있는 배움의 대상인 것이다. 이것이 스승과 제자의 시원적 관계이며 이러한 관계를 수용하는 제도적 시설이 학교 건축이다. 여기에는 인위적인 격식이나 앎에 대한 구분이 없고 제자와 스승 사이에 인간으로서의 격 없는 접촉만이 있을 뿐이다. 지식과 정보가 세분화되고 전문화된 지금도 이러한 스승과 제자 간의 직접적인 접촉은 핵심적인 배움의 형식이라고 할 수 있다.

배움이라는 것은 교실뿐만 아니라 전체 학교 공간의 전 시간에 걸쳐서 스승과 제자 간의 직접적인 접촉을 통하여 이루어지는 것이므로,

존재방식의 미학

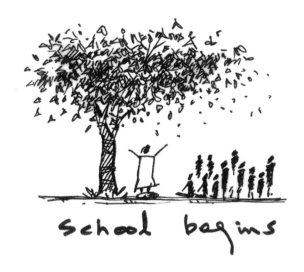

school begins

나무 그늘, 현자, 마을 사람들. 학교라는 제도를 배태시킨 시원적 관계. 삶의 형식으로서의 제도를 이해하기 위해서는 그것이 시작된 핵심 가치를 생각해야 한다.
〈현자와 정자나무〉, 김낙중

교실을 포함한 학교의 모든 공간은 관리 효율에 의한 기능 분리가 아닌, 배움의 효율에 의한 기능 통합의 관점에서 계획되어야 할 것이다. 루이스 칸은 '교실의 창이 너무 크면 학생들의 수업 집중에 방해가 된다'라는 지적에 대해 '학생들은 수업보다 창밖의 자연에서 더 많은 것을 배울 수 있다'라고 말하고 있다. 이렇게 건축에서 창조적 작업이라는 것은 눈에 띄는 기이한 형태나 신기술에 있는 것이 아니고, 그 존재근거가 되는 유용성-기능의 본질적 가치를 찾아냄으로써 얻어진다고 하겠다.

공간 – 삶을 담는 그릇

우리가 말하는 건축 공간은 건축물 자체에 의해 경험되는 공간을 일컫기 때문에, 철학, 수학, 물리학 등에서 말하는 보편적이고 추상적인 공간과는 차이가 있다. 건축 공간은 벽, 천정, 바닥 등의 물적物的인 한정에 의해 둘러싸여 있는 지각적 공간perceptual space을 말한다. 따라서 공간 자체는 시각적으로 보이지 않는 존재임에도 불구하고, 건축에서는 공간을 볼륨 또는 형태라고 표현하기도 한다. 건축에서 공간이 구체화된다는 것은 무형의 대상이 가시화된 대상으로 나타난다는 뜻이다. 이런 점에서 건축은 삶을 수용하는 기능인 유용성을 근거로 시작되는 것이고, 그 기능들은 공간으로서 구체화되기 시작한다고 말할 수 있다.

"우리들은 진흙덩어리로 그릇을 만든다. 그릇을 쓸모 있게 하는 것은 그릇 내부의 빈 공간이다. … 형태가 있는 것은 이로움을 지니지

공간의 유용성은 크기와 관계가 없다.

만 형태를 쓸모 있게 만드는 것은 무형^{無形}의 것이다.” _ 노자

즉, 건축의 존재근거가 되는 유용성은 공간으로 실현되면서 구체화되기 때문에 결국 도구로서 건축의 유용성은 그 공간 안에 깃들어있는 것이다.

형태 – 공간 구조의 투영

건축에서의 공간은 물리적인 에워쌈 – 윗면, 아랫면, 측면 등 – 에 의하여 한정되며 구체화된다. 공간을 에워싼 물질적인 표피는 형태로 가시화된다. 인간의 삶의 질서가 공간의 질서로 이어지고 또, 이것

이 물리적 표피에 의해 형태로 투영되는 것은 건축 형태의 일차적 진실이다.

공간 구조는 그 건축이 수용하고 있는 삶의 질서가 공간으로 구체화된 상태를 뜻하며, 따라서 공간 구조는 그 건축물의 무형의 내용이자 고유성의 표현이며 건축 형태와 공간 구조 사이에는 직접적인 상호 관계가 있다. 근대 건축이 장식을 배제하고 그 기능을 수용하는 고유한 공간 구조가 투영된 형태를 건축 형태의 진실로 받아들인 것은 같은 이유에서이다.

"형태는 기능을 따른다." _ 루이스 설리반

공간 구조는 결국 그 건축이 갖고 있는 고유한 존재방식의 최종적인 내용이 되며, 이러한 공간 구조가 투영된 건축 형태는 근원적 정당성과 그 고유성을 갖고 있다고 할 수 있다. 이는 자연의 형태가 우리에게 주는 선험적 교훈 – 생존을 위한 이유 이외의 잉여적인 것이 없는 존재방식의 투명성 – 과도 맥락을 같이한다고 볼 수 있다.

한편, 건축 형태는 시각적 상징으로서 거론되기도 하는데 그것은 건축을 조각과 같은 시각적 조형 예술로 보는 관점이며, 기능으로부터 시작되는 도구적 존재로서 건축의 고유성, 근본적 존재가치의 내적 진실을 외면한 것이다. 시각적 관점에 의해 형태가 과도하게 분절될수록, 형태가 화려하고 조형적으로 장식될수록, 형태가 건축적 진실과 무관한 많은 의미를 표현할수록, 건축 형태는 기능으로부터 출발

하는 고유한 존재방식으로부터 멀어지면서 아름다움에 대한 근원적 보편성을 상실하게 된다고 할 수 있다. 시각적 상징을 좇다 보면 형태적 측면에서 과잉적, 인위적으로 흐르기 쉽고, 이 경우 유용성과 공간 구조가 투영된 건축적 진실에서 멀어지게 된다.

"건축에서 외부 모양(형태)들은 공간의 본질이 표현될 때까지 기다리지 않으면 안 된다." _ 루이스 칸

〈무제〉, 김낙중

"자연은 자기가 어떻게 만들어졌는지를
자연이 만드는 모든 것 안에 기록한다.
바위에는 바위의 기록이 있고,
사람에게는 자기가 어떻게 만들어졌는지에 대한 기록이 있다.
이것을 인식할 때
우리는 우주의 법칙에 대한 감각을 갖게 된다."

_ 루이스 칸

자연 · 건축의 기록

자연의 기록 - 생존

자연 내의 모든 사물은 자생적^{自生的}이며 무목적적^{無目的的}이다. 그 형태나 시스템은 오직 생존을 위한, 존재하기 위한 방식에 의해 스스로 생성되고 형성되어 왔다. '자연'의 사전적 의미인 '저절로 그러함' 속에 이런 의미가 함축되어 있다. 자연이 아름다운 것은 그 형태에 생존을 위한 시스템 이외의 어떠한 잉여적인 것도 없는 그 진실한 형태 때문이다. 즉, 생존이라는 존재근거가 그대로 존재형식^{형태}에 투영되어 있기 때문이다.

내적 진실과 형태가 일치하는 자연에는 당연히 그들이 어떻게 존재하는가를 나타내는 생존에 대한 기록이 드러나 있다. 예를 들어 나무는 땅속으로 뿌리를 깊게 내림으로써 생존에 필요한 수분을 안정

생존의 기록으로서의 자연 형태. 자연이 아름다운 이유는 생존이라는 존재근거가 형태라는 존재형식에 투영되어 있기 때문이다.

적으로 취할 수 있으며 동시에 바람 등의 횡력에도 견딜 수 있다. 수직으로 곧게 솟은 그 줄기는 중력에 효과적으로 대응하는 방법이며 줄기 주위로 분포되어 있는 수많은 수관들은 횡력에 대한 저항을 강화하는 동시에 생존을 위한 양분의 통로를 제공한다. 사방으로 뻗은 가지들은 점점 가늘어지면서 부드러운 재질과 함께 각 방향으로부터의 하중에도 유연하게 효과적으로 대응하면서 끝에 달린 잎사귀들에게 생존을 위한 광합성을 할 수 있는 충분한 표면적을 제공해주고 있는 것이다. 이것이 자연에 있는 나무의 존재방식 즉, 생존 방식에 의한 기본 형태이다. 자연이 갖고 있는 이러한 생존의 기록에 의한 아름다움은 선험적인 것으로 인간의 판단이 개입되기 이전부터 존재하는 것이다.

건축의 기록

건축은 자연과 달리 인간 사변思辨의 고안물, 즉 인위적 질서와 형태로 이루어진 것처럼 보인다. 그러나 자연과 건축은 다 같이 숙명적으로 생존과 유용성이라는 각각의 존재근거를 떠날 수 없다. 따라서, 자연이 생존이라는 자신의 존재근거를 드러내며 스스로 아름다움을 이루듯이, 건축도 유용성이라는 자신이 존재근거를 형태로 드러내며 건축적 진실을 이룰 때 아름답다고 할 수 있다.

"건축에서 아름다움은 내적內的 진실을 그대로 드러내는 것이다."
_미스 반 데어 로에

자연이 자신이 처한 주위 환경에 적응하기 위해 스스로 다양한 형태를 갖고 있는 한편, 도구적 존재인 건축은 인간에 의해 의도된 목적-기능을 위해 일정한 형태로 제작된다. 하지만 자연이 주위의 기후, 풍토에 따라 다양한 형태로 나타나듯이 건축도 다양하게 요구되는 기능을 충족하기 위하여 다양한 모습으로 제작된다. 따라서 건축에서는 기능과 형태 간의 진실 외에도 자신이 어떻게 만들어져 존재하는가를 나타내는 제작의 기록이 중요한 미적 요소가 된다. 즉, 제작에 필요한 구조, 재료, 접합부, 디테일 등을 통해 중력에 대한 대응방식, 건설의 방법, 부재의 연결, 재료의 물성 등을 기록하며 자신이 어떻게 만들어졌는가를 드러내는 것이 중요한 건축적 의미를 갖는다. 즉, 도구적 존재인 건축에서는 자신이 어떻게 제작되어 존재하는가에 대한 기록이 건축미의 바탕을 이룬다고 할 수 있다.

재료, 구조 등 모든 구축적 사실을 기록하고 있다.
〈풀 하우스〉, 김낙중

공간의 기록

공간 구조와 형태

공간 구조란 건축 공간을 각각의 기능을 수용하고 있는 단위 공간들의 집합체라고 볼 때 각 단위 공간이 서로 짜여있는 관계망을 의미한다. 따라서 공간 구조는 그 건축이 갖고 있는 최종적 내용이고 이를 감싸고 있는 구조와 외피는 건축의 최종적 형태이다. 건축이 갖고 있는 공간 구조는 물질적 형태를 통해 기록된다. 공간 구조는 자신을 감싸고 있는 물리적 한계를 형태화시키고 건축 형태 생성에 주도적 역할을 함으로써 건축 형태와 공간 구조 사이에 직접적인 상호 관계를 형성하여왔다.

원시 건축이나 단일 공간의 건축, 또는 공간 구조 자체에 분절이 명확한 경우는 이러한 공간 구조와 형태 사이의 관계가 두드러진다.

〈Reality and Illusion Ⅱ〉, 김낙중

기능-공간-형태로 이루어지는 투명함은 이곳에 누가 어떻게 살고 있는지를 나타내며, 여기에 건축적 진실이 있다고 할 수 있다.

건축의 외부로부터 지각되는 것은 형태이고 내부에서 경험되는 것은 공간이다. 공간적 질서를 형태로 시각화시키는 것은 단순히 공간 형상을 형태화시켜 구축적 존재방식을 나타내는 물리적 의미 이외에도 건축 내용과 의미를 표상하는 본질적 가치가 있는 것이다. 그러나 현대 사회의 요구가 다양해짐에 따라 건축 공간도 복합적 구성이 요구되면서, 공간과 형태 사이의 명확한 관계를 유지하기가 쉽지 않게 되었다. 그래도 건축적 진실을 추구하는 건축가들은 자신의 건축에 공간 구조와 형태 사이의 관계를 기록하려 노력한다.

단일 공간 구조

공간 구조가 하나의 큰 중심 공간으로 이루어진 경우, 단일 공간 구조를 갖게 된다. 이때는 형태와 공간 구조 사이에는 갈등이 없이, 외부에서 쉽게 파악된 형태가 내부에서 경험될 공간의 볼륨을 예상케 한다.

단일 공간 구조는 역사적으로 오랜 전통이 있다. 건축의 기원 중 하나로 논의되는 고대 유목민의 천막이나 이제까지 건축학자들이 제시하고 있는 원시 주거의 모델도 단일 공간 구조로서, 공간과 구조가 통합된 형태를 보여주듯이, 건축은 그 원초적 모습에서부터 자신의 공간 구조를 형태로 투영시켜 왔다. 단일 공간 구조는 가깝게는 르네상스 시대까지 건축 공간의 주류를 이루어 왔다. 예를 들어, 로마 시대의 대표적 건축인 판테온은 내부 공간이 원형 평면과 반구형 돔에 의해 형태적으로 표현되고 있으며, 전면의 진입 공간도 원형 신전에 붙은 장방형 포티코에 의해 그 공간 구조가 형태에 그대로 반영되어 있다. 이러한 고전 건축에서는 접합에 약한 재료로 대공간을 구축하기 위해서 하중의 흐름에 따라 정확히 부재를 배치하게 된다. 따라서 역사적으로, 단일 공간의 건축은 공간과 구조가 통합된 형태를 보여준다. 이는 압도하는 거대한 공간을 통하여 왕권이나 신성을 과시하려는 절대 권력자의 필요에 의한 것이기도 하다. 단일 공간 구조는 현대 건축에서도 꾸준히 나타나며, 그 공간 구조가 형태에 의해 쉽게 드러나는 특성을 갖는다.

존재방식의 미학

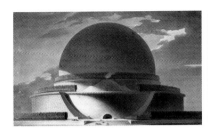
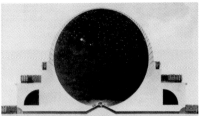

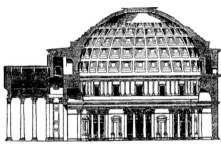
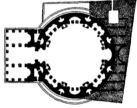

Zum Artikel Kuppel : Fig. 1 und 2. Durchſchnitt und Grundriß des Pantheons zu Rom; erbaut 26 v. Chr., reſtauriert 202 n. Chr

단일 공간 구조는 하나의 큰 중심 공간으로 이루어져 있으며, 공간과 구조가 통합된 형태를 보여주는 경우가 많다.
(상) 〈뉴턴 기념관 계획안〉, 에티엔 루이 불레, 1784
(하) 〈판테온〉

다중심 공간 구조

단일 공간 구조에서는 공간의 단순성과 구조재의 제약 때문에 오히려 공간과 구조가 형태적으로 통합됨으로써 공간 구조는 쉽게 형태로 가시화될 수 있었다. 역사적으로 단일 공간 구조는 르네상스 시대를 거치며 점차 다중심 공간 구조로 진화해 왔다. 이는 사회가 왕권과 종교에 의한 수직적 통치 시대로부터 시민 계급의 확장에 따른 평등한 대중 사회로 이행됨을 의미한다. 따라서 이용자의 계급이나 우열은 점점 희미해졌고, 건축 공간도 다중심 공간으로 공간의 평등을 반영하게 되었다. 더구나 사회적 요구가 폭발적으로 다양해진 지금은 건축 공간에 더욱 복잡한 구성과 규모의 대형화가 요구되면서, 공간과 형태 사이의 명확한 관계를 드러내기가 쉽지 않게 되었다.

다중심 공간 구조의 건축에서 형태는 외부에서 쉽게 파악되지만, 공간은 내부에서 이동하며 지각된다. 외부 형태로 드러나지 않는 내부 공간 구조를 시각화하기 위해서는 별도의 내부 중심 공간이 필요하다. 따라서 공간의 켜가 많은 대규모 공간에서 등장하는 것이 바로 다중심 공간 구조이다.

다중심 공간 구조란 공간 여러 곳에 중심 공간void을 두어, 이를 통해 외부에서 형태로 드러나지 않는 공간 구조를 내부에서 시각화하는 것이다. 중심 공간은 공간 구조를 가시화하는 것 이외에 채광, 통풍 등의 이점이 있어 건축가들이 애용하는 공간 구성의 소재이기도 하

존재방식의 미학

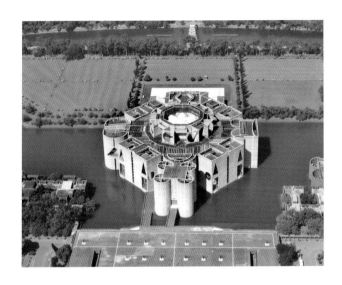

다중심 공간 구조는 외부에서 형태로 드러나지 않는 중심 공간을 내부에 여럿 두어 많은 공간의 켜를 통해 이용자의 시각적 소통을 촉진시킨다.
〈방글라데시 국회의사당〉, 루이스 칸, 1982

다. 또한 중심 공간은 이용자들 간에 시각적 소통을 촉진시키므로, 다중심 공간 구조를 갖는 건축은 중심 공간을 통해 공간 구조를 드러냄으로써 자신의 존재방식 – 어떻게 이루어져 있으며, 누구에 의해 어떻게 쓰이고 있는가 – 을 이용자에게 전달한다.

적층 공간 구조

현대 건축의 특징 중 하나는, 철근 콘크리트 혹은 철골 구조체를 만들고 유리 등으로 외피를 씌우는 커튼 월[curtain wall 6] 공법이다. 이는 산업 혁명 이후 철, 유리, 콘크리트 등 새로운 재료의 등장으로 가능해졌고 그 경제성과 편의성이 높아짐에 따라 현대 도시에서 대형 고층 건물의 주된 건설 시스템으로 자리 잡았다. 이러한 종류의 건물들은 공간의 볼륨이나 형태는 단일 매스[mass]인데 비해 내부 공간은 바닥판에 의해 마치 샌드위치처럼 적층 공간으로 되어있다. 이것은 초기 계획 때부터 사용자와 용도를 정하지 않은 공간의 보편성과 건설의 효율성을 반영한 결과이다.

적층식 공간 형식이라 할지라도, 상하 공간 간의 관계를 형태의 분절로 나타내면 공간 구조의 표현이 용이하지만 보편적 공간을 주로 요구하는 현대 건축의 경우는 그렇지 못하다. 여기서 공간과 형태 간의 관계에 대해 건축가들이 할 수 있는 유용한 방법은 마치 샌드위치가 단면에 빵과 햄 등 내용물의 켜를 드러내고 있듯이 커튼 월 프레임 등으로 적층 공간에 대한 기록을 분절이 아닌 사인[sign]으로 남기는 것이다. 이 경우 적층된 공간 중에 층고의 변화나 경사진 바

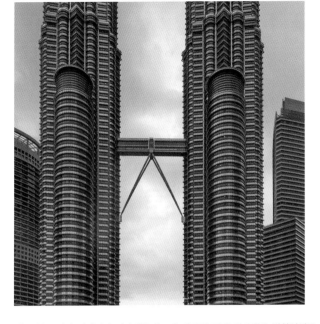

커튼 월 공법의 경제성과 편의성은 초고층 건물의 건설 시스템을 정착시켰고, 분절이 아닌 사인으로
적층 공간 구조를 입면에 표현하게 된다.
〈페트로나스 트윈 타워〉, 시저 펠리, 1998

닥판 등 특징적 공간이 있다면 공간 구조의 기록에 좋은 모티프가
될 수 있기 때문에, 많은 건축가들은 계획 단계부터 이를 찾으려 노
력한다.

6) 커튼 월(curtain wall) : 건물의 구조체 외측에 유리 등으로 외피를 씌우는 공법. 그 편의성으로
인해 현대 건축에서 일반화된 공법이다.

힘의 기록

중력과 구조

물질이 구축에 가담하기 위해서는 그들 간의 접합을 통해 중력에 대응하며 구조적 안정을 획득해야 한다. 물질은 일차적으로 중력에 대응하는 형식을 통해 자신의 구조적 존재방식을 드러내며, 이러한 역사적 선례는 거석문화, 오벨리스크, 피라미드 등에서 찾아 볼 수 있다. 중력의 방향으로 수직이란 개념은 수평과 상대적 개념이므로, 이런 의미에서 거석군은 대개 평탄한 수평면 위에 건설되어 그 수직성이 강조되면서, 자신이 중력에 어떻게 대응하고 있는가를 나타낸다.

건축도 일차적으로 하중과 힘의 전달 방식과 중력에 대응하는 형식을 통해 자신의 존재방식을 드러낸다. 이러한 대응 방식에 의하여

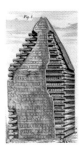

(좌) 〈콜치안의 원시 오두막〉, 클로드 페로(비트루비우스 재번역판)
(우) 〈원시 주거〉, 비올레르뒤크

건축에서 힘의 전달 요소인 구조가 드러나면서, 건축적 표현의 첫 단계가 이루어지는 것이다. 이것은 합목적적인 사고와 구조합리적인 태도와 맥을 같이 하는 것이며, 중력에 대응하는 골조에 의한 건축적 표현은 본질적인 것으로 모든 건축의 기원적 논의에서도 나타나고 있다.

로마의 건축가이자 현존하는 가장 오래된 건축서, 『건축십서』를 출간한 비트루비우스Vitruvius, c.80-70BC ~ c.15BC는 구조적 뼈대framework를 건축 형태의 전제 조건으로 하고 기원적 건축으로 통나무를 쌓아 올린 원시 오두막을 제시하고 있다. 그는 이를 통하여 건축의 기원적 형태가 건설자의 의식 속에 이미 존재하고 있는 추상적 오브제의 표출이 아니고, 중력에 대응하는 합리적인 물리적 구조의 결과라는 것을 말하고 있다.

프랑스 건축가인 비올레르뒤크Eugène Viollet-le-Duc, 1814~1879도 건축의 기원적 형태로서 최초의 주택을 제시하고 있는데, 그는 그 건설 방법으로, 가까이 있는 여러 그루의 나무 상부를 묶어 기본 골조로 한 다

음 그것을 중심으로 원뿔의 자연 목재에 의한 구조물을 만든 것을 제시하고 있다. 그는 이와 같은 설명을 통해 건축의 근본 요소로서의 구조합리성을 강조하며, 건설 시스템 자체가 그 자신의 논리를 가지고 있고 이 논리가 건축 형태를 결정한다는 그의 생각을 드러내고 있다. 즉, 원뿔 형태는 상부에서 나무를 묶기 위한 기술의 결과인 것이다.

건축에 있어서의 합리주의는 현실의 여러 문제를 이성에 의해 해결하는 것이 가능하다는 이성에 대한 신뢰로부터 나온 정신적 태도를 의미하는 것이므로, 이를 건축의 물리적 차원에서 논의한다면 구조합리적 태도로 압축될 수 있으며, 그 근본은 건축의 구조에 의한 표현이 된다. 이러한 접근 방법은 건축에서의 구조적 합리주의의 전통으로 이어지면서 지금까지도 건축의 기본적 원칙 중의 하나가 되고 있다. 이렇게 합리적 하중 전달 방식에 의한 구조는 건축 표현의 기본 요소가 되며, 전체적인 구조 체계를 통하여 형태와 공간을 구축하면서 건축적 존재방식을 나타내게 된다.

가구식 구조

자연계의 모든 사물은 스스로 중력에 대응하며 존재한다. 건축 역시 일차적으로 중력에 대응하는 구조를 갖고 있어야 한다. 건축 구조의 기본 형식에는 부재를 '얽는' 가구식tectonic과 부재를 '쌓는' 조적식stereotomic 구조 두 가지가 있다. 구조 방식을 통해 힘의 흐름을 나타내는 것은 건축에서는 중요한 존재방식의 표현이다.

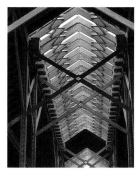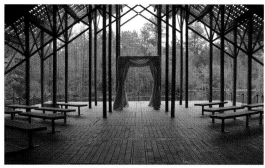

건물의 하중이 보를 통해 수직으로 기둥에 전달되는 가구식 구조는 명쾌한 힘의 흐름을 드러내며, 중력에 대한 구조의 승리를 상징한다.
〈파인코트 파빌리온〉, 페이 존스, 1985

"건축은 중력이 부과하는 하중과 이에 맞서는 지지체의 투쟁이다."
_ 쇼펜하우어

구조 방식은 재료의 강도나 건설의 편의성에 의해 결정된다. 가구식 구조는 목재에 적합한 방법이고 조적식 구조는 석재나 벽돌에 적합한 공법이다. 가구식 구조는 상부의 하중이 보에 의해 수직으로 기둥에 전달되는 방식으로 하중의 흐름이 명쾌하게 드러난다. 선돌menhir, 고인돌dolmen 등의 원시 구조물과 비투르비우스, 젬퍼Gottfried Semper, 1803~1879 등이 제시하는 기원적 건축 역시 가구식 구조를 보여준다. 고전 건축의 원형으로 여기는 파르테논 신전도 석재 보와 기둥으로 된 가구식 구조이다.

사실 돌의 중량, 인장력에 약한 점 등을 고려하면 석재에 의한 가구

식 구조는 합리적 선택은 아니었다. 실제 파르테논 신전의 기둥은 여러 조각의 돌을 쌓아 올린 일종의 조적식 공법이고, 지붕에는 어쩔 수 없이 목재를 사용하였다. 그러나 오랜 세월을 견딜 수 있는 돌의 물성^{物性}과 그 모습의 기념비성 때문에 지금까지도 우리에게 감동을 주고 있다. 가구식 구조의 우뚝 서 있는 기둥은 중력에 대한 구조의 승리를 상징한다. 대지 위에 우뚝 서서 하늘을 받치고 있는 듯이 서있는 고대 거석문화 선돌^{menhir}의 힘찬 모습은 감동적이다.

조적식 구조

전통적으로 목재를 주로 사용해왔던 동양과 석재가 주재료였던 서양 건축에서는 각각 가구식 구조와 조적식 구조가 발달했다. 고대 그리스 신전 건축에서 나타나듯이 서양 건축의 기본양식은 석재를 이용한 가구식 구조였다. 그러나 돌의 중량, 취약한 인장력과 연결 방법, 대형 부재를 구하기 어려운 점 등을 감안할 때 석재를 이용한 가구식 구조는 비합리적이고 비실용적이다. 그 때문인지 이후 로마 시대로 들어오면서 실용적인 벽돌을 이용한 조적식 구조가 발달하며 성행한다.

목조 가구식 구조는 큰 개구부와 공간 확보, 지붕을 덮기에 유리한 구축법이다. 한편 조적식 구조는 실용적이지만 큰 개구부와 공간을 확보하거나 지붕을 덮는 일에는 취약하다. 이를 극복하기 위해 아치^{arch}, 볼트^{vault}, 돔^{dome} 등의 구축법이 발달하기 시작한다. 아치에 기반하여 큰 개구부는 볼트로 큰 공간은 돔 구조로 지붕 구조를

존재방식의 미학

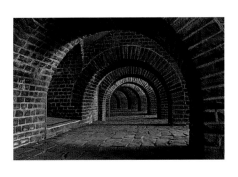

아치에서 교차 볼트로의 진화. 초기 조적식 구조는 대공간 건설에 취약했으며, 아치, 볼트, 돔 등의 구축법을 통해 지붕 구조를 해결하면서 서양 건축 역사에 뚜렷하게 각인되었다.

해결하면서 조적식 구조는 서양 건축의 확고한 자리를 차지하게 된다. 이는 조적식 구조stereotomic가 자신의 내부 공간 확보에 대한 약점을 극복하기 위해서 가구식 구조tectonic로 이행되는 기술적 진화 과정을 보여주는 것이며, 역사적으로는 서양 건축 양식의 변천사이기도 하다.

동양의 가구식 구조에 비해 힘의 흐름이 명확히 드러나지 않는 서양의 조적식 구조에서도, 가구식 구조로의 이행 과정에서 나타나는 아치, 볼트, 돔 구조 등의 발달에 따라 하중의 흐름이 점점 명확히 드러나고 있다. 이러한 구조적 존재방식의 표현은 고딕 양식에 이르러서는 절정을 이루며 지금까지도 우리에게 감동을 주고 있다.

강한 재료

돌이켜 보면 19세기 이전까지 건축의 주재료였던 벽돌, 석재, 목재 등은 약한 재료에 속한다. 벽돌과 석재는 인장과 이음새에 약점이 있고, 목재는 화재와 내구성에 약점을 갖고 있다. 따라서, 안정적 구조를 위해서는 하중의 흐름에 따라 부재를 정확히 배치해야만 했다. 결과적으로 형태 자체가 힘의 흐름을 바탕으로 구조에 순응하는 형태가 될 수 밖에 없었고, 나아가 이것이 그 시대의 양식style이 되었다.

이러한 측면에서 본다면, 모더니즘에 의해 지탄받았던 고전 건축의 장식도 이러한 구조 체계를 읽기 어렵게 만드는 정도는 아니었다. 오히려 산업 혁명 이후 콘크리트, 철, 유리 등 강한 재료의 등장은 하중의 흐름을 그대로 따르지 않아도 되는 구조체를 가능하게 만들었다. 재질과 접합이 너무 강했기 때문에 자유로운 형태의 가능성이 무한히 확장되었으며, 역설적으로 힘의 흐름은 형태 안에 갇히기 시작했다고 볼 수 있다.

콘크리트는 가소성可塑性재료로서 곡면 등 유기적 형태를 만들기에 적합하다. 형틀에 부어 넣어 어떠한 형태든 만들어낼 수 있는 장점이 있다. 그러나 인장력에 강한 철과 결합된 철근 콘크리트는 그 경제성, 실용성 등의 경제 논리에 의해 기둥과 보의 가구식 구조에 사용되었으며, 그 결과 철근 콘크리트 라멘Rahmen식 구조는 모든 건축물에 사용되게 되었다. 이제 재료의 물성과 구조 시스템에 내재된

커튼 월을 통해 재현되거나 외부로 노출된 구조. 중력에 대응하는 구조적 존재방식을 나타내고 있다.
(좌) 〈미네아폴리스 연방준비은행〉, 군나르 버커츠, 1973
(우) 〈브로드게이트 환전소〉, SOM, 1990

기술의 정신을 언급하는 것은 순진한 얘기가 되었다. 더구나 현대에 들어 커튼 월^{curtain wall} 시스템으로 구조가 표피^{skin} 뒤로 숨게 되면서부터 더욱 구조적인 형태는 시각적으로 인지하기 어려워졌다.

골조와 방벽^{frame and infill}

조각이나 조형물과 달리 건축은 공간을 품음으로써 존재하고, 이 공간을 통하여 건축의 핵심인 기능이 수행된다. 건축 공간은 근본적으로 외피로 둘러싸여^{enclosure} 외기로부터 보호된 공간을 의미한다. 그리고 하중의 관점에서 보면, 건축 외피는 하중을 감당하는 내력부^{耐力部}와 그 사이를 채워 외기를 차단하는 비내력부^{非耐力部}로 구분할 수 있다. 내력부는 하중을 감당하는 골조^{骨組; frame}이고 비내력부는 하중

으로부터 자유로운 방벽^{防壁; infill}을 말한다.

골조와 방벽을 구분하여 하중의 경로를 나타내는 것은 구축적 존재 방식의 일차적 표현 수단이고, 이를 통해 건축 형태에 근본적인 질서가 생각난다. 건축에서 이것을 표현하는 방법은 그에 맞는 재료와 이를 구분 지을 수 있는 디테일의 선택이다. 일반적으로 철, 콘크리트 등 강한 재료는 골조로 인식되고, 유리, 판재 등은 하중의 부담이 없는 방벽으로 인식된다.

전통적으로 벽돌, 목재 등은 중요한 구조재로 사용되었고, 아직도 소규모 건축에서는 당당한 구조재로 사용되고 있다. 그러나 철, 콘크리트 등 강한 재료가 등장한 이후 건축물이 대형화·고층화됨에 따라 이들은 주로 비내력부에 방벽으로 사용되고 있다. 건설의 편의성과 경제적 효율성에 의해 구조재에서 치장 마감재로의 이행이 일어나고 있는 것이다. 이때 이들의 하중 담당 여부를 나타내는 것은 건축가의 디테일에 의해 결정된다.

디테일은 건축가가 자신의 건축을 말하는 단어이며, 이것이 모여 문장이 되고, 건축이라는 이야기가 나온다. 예를 들어, 콘크리트 골조에 끼워져 있는 목재나 유리는 그 물성 상 하중으로부터 자유로운 방벽을 의미하며, 건축가는 그 접합부 디테일을 명확히 하여 이를 구분한다. 이 경우의 디테일은 부재 간의 구분된 연결을 의미하는 반접합^{dis-joint}의 개념을 갖는다. 벽돌과 블록도 조적 방식의 디테일을 통해 일차적으로 자신의 하중 담당 여부를 나타내는데, 일반적으로

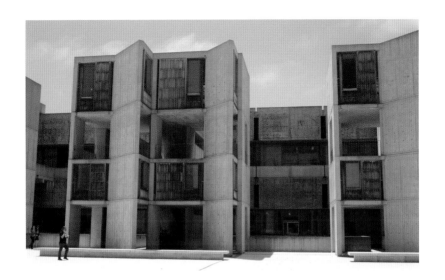

내력부 골조(콘크리트)와 비내력부 방벽(목재)
〈소크 연구소〉, 루이스 칸, 1965

엇줄눈은 하중을 감당하는 내력벽을 의미하고 통줄눈은 비내력벽인 방벽을 암시한다고 볼 수 있다.

골조structure와 피막skin의 시스템이 일반화된 현대 건축에서, 골조와 방벽 시스템은 하중의 흐름, 재료의 물성, 건설의 방법 등이 통합된 구축적 존재방식을 드러냄으로써 건축에 질서와 명료함을 준다. 재료나 디테일의 선택은 시각적, 미적 목표에서 나오는 것이 아니고 구축적 논리에 의한 것이며, 이때 건축물은 투명한 질서를 갖게 되며 이는 미적인 가치로 연결된다.

존재방식의 미학

접합과 반접합 joint and dis-joint

건축에서 접합接合; joint의 일차적 목표는 개개의 재료를 일체화하여 구조적 안정성을 획득하는 것이다. 접합은 조적식 구조 형태에서 나타나는 단위 재료 간의 결속이나, 가구식 구조 형태에서 나타나는 부재 간의 결속 및 맞춤뿐 아니라, 콘그리트로 대표되는 가소성 재료의 성형을 포함하여 하중을 지탱하며 중력에 대응하기 위한 단위 부재의 견고한 연결 개념까지를 포괄한다. 미적 관점에서 고전적 의미의 접합은 건축의 미적 목표를 달성하기 위해 구축의 연결부를 가리는 기술을 의미하였다.

반면에 연결부를 강조하여 합리적 장식 요소ornament로 승화시키는 기술이 반접합反接合; dis-joint 7)의 개념이다. 단순한 구조적 결속의 의미

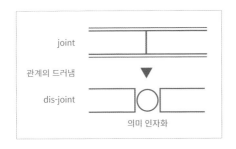

joint
관계의 드러냄
dis-joint
의미 인자화

접합(joint)과 반접합(dis-joint)의 개념도

를 갖는 접합^{joint}은 결합 형식의 드러냄을 통해 건축적 의미를 나타내는 반접합으로 치환된다. 건축미의 관점에서 가장 중요한 점은 그 자신이 어떻게 구축된 것인지를 스스로 드러냄으로써 존재방식을 표현하는 것이며, 이의 주된 실현 수단이 반접합이라 할 수 있다.

전통적으로 접합의 기능은 건설^{construction}의 흔적을 가리고 미학적 통일의 환영^{幻影}을 만들어내는 것이다. 반면에 반접합은 파편화된 생산 과정을 감추지 않으면서 재료 간의 연결 상세를 통합한다.

반접합은 단위 재료 및 부재들이 각각의 존재 – 형상, 크기, 물성 등을 유지한 채 서로의 관계를 보여주는 드러냄을 통하여 자신의 존재 방식에 대한 표현을 가능케 한다. 그리스 신전 등 고전적 건축의 규범에서도 이러한 접합, 반접합의 의도를 볼 수 있다.

기둥에서는 선적 구성을 강조하기 위하여 수직의 음각과 함께 이음새를 감추는 접합의 방법이 쓰였으나, 기둥과 엔타블러처^{entablature}의 연결부인 주두^{capital}에서는 이음새를 강조하는 반접합의 개념을 볼

건설의 기록

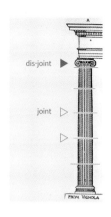 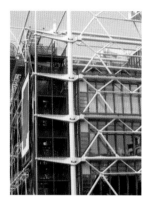

연결부를 가리는 접합과 이와 반대로 연결부를 강조하는 반접합은 각각 고전 건축에서의 미학적 통일을 위한 수단에서 현대 건축의 각 요소 간 관계를 드러내는 의미 인자로 진화하여 왔다.
(좌) 고전 그리스 기둥의 접합과 반접합
(우) 〈퐁피두 센터〉 외벽 상세

수 있다. 이때 주두는 압축면을 넓게 하는 구조적 합리성과 함께 기둥의 미학적 완성도를 높인다.

현대 건축에서도 반접합^{ornament}은 다양한 재료의 개입으로 혼돈스러워 질 수 있는 구축적 표현에 질서를 부여하면서 스스로가 건축의 미적 요소가 된다. 건축의 표현에 있어 연결부로서 장식을 가능케 하는 반접합은 중요한 의미 인자가 되는 동시에 자신의 존재방식을 암시하는 것이다.

근대 이후의 재료의 다양화, 기술의 발달과 건축의 추상화의 과정 속에서도 새로운 재료에 대한 인식과 함께 건축의 자율적 표현 논리인 구축의 질서에 대한 추구가 이어져 왔으며, 그 실현 방법으로서

다양화된 각 요소 간의 관계를 드러내는 수단으로서의 반접합은 그 의미가 가중되어 왔다. 결국, 구축적 요소 간의 관계를 드러나게 함으로써 순수한 의미의 물리적 상태인 접합이 의미를 나타내는 반접합으로 치환되는 것이다.

접합과 오너먼트 _{joint and ornament}

물질적 실재로서의 건축-건물은 수많은 부재를 서로 연결함으로써 완성된다. 접합은 단위 부재 간의 단순한 접합을 의미하고 오너먼트는 구조적으로 필수적인 디테일이 드러나는 접합을 의미한다. 이때 오너먼트는 장식의 의미를 갖지만, 단순히 시각적 효과만을 목적으로 부가되는 장식^{decoration}과는 다르다.

접합은 건축의 미美적인 목표를 달성하기 위해 연결부를 가리는 것이고, 오너먼트는 단위 부재의 형상, 물성 등 개별성을 유지한 채 연결부를 드러내어 서로의 관계를 보여주는 것이다. 이런 점에서 오너먼트라는 단어는, 전술한 반접합의 문학적 표현이라고도 할 수 있다. 오너먼트는 파편화된 장면들을 편집하여 하나의 감동적인 영화를 만들어 내듯이, 각 부재 간의 연결 관계를 드러내는 구축적 편집을 통하여 감동적 건축을 가능케 하는 중요한 의미 인자이다. 이렇게 건축에서 연결부로서의 장식을 가능케 하는 오너먼트는 건축에서 의미를 생산하는 요소인 동시에, 자신이 어떻게 만들어졌는가 하는 구축적 진실을 보여주는 수단이 된다.

오너먼트가 보이지 않는 르 코르뷔지에[Le Corbusier, 1887~1965]의 백색 주택에 대하여 건축학자 케네스 프램튼[Kenneth Frampton, 1930~]과 마크 위글리[Mark Wigley, 1956~]는 각각 "부재 간의 연결이 가리워진 균질적인 기계로 제조된 듯한 형태" 또는 "기능에 대한 시각적 논리로 해석된 추상적 건축"이라는 표현으로 그 비구축성에 대해 비판했다. 건축에서 존재방식의 아름다움이란 전체 형태 이미지에 앞서 오너먼트를 통해 각 부재 간의 연결 관계를 드러냄으로써 자신이 어떻게 제작되어 존재하는가에 대한 구축적 의미를 전달하는 것이다. 모든 오너먼트의 디테일에는 건축가의 정신이 깃들어 있다.

디테일 detail

물리적 실재로서의 건축은 부재와 부재의 연결을 통해 건축물로 나타난다. 접합은 연결부에서 나타나고, 현장 연결 전에 제작되는 부재들은 일차적으로 공장 제작 과정에서 접합이 발생한다. 모든 접합부에는 디테일이 요구된다.

디테일은 어원적으로 "전체 속의 한 부분"을 뜻한다. 그러나 건축에서 디테일은 전체의 일부라기보다는 전체의 의미를 결정해나가는 중요한 의미 인자이다. 이는 마치 낱낱의 시어[詩語]가 모여 하나의 시를 이루는 것과 같다. 그래서 디테일을 건축이 갖고 있는 시학적[poetic] 요소, 즉 창조 행위의 최소 단위라고 말한다.

흔히 건설사업자들에게 디테일은 시공을 위한 상세 도면 정도로

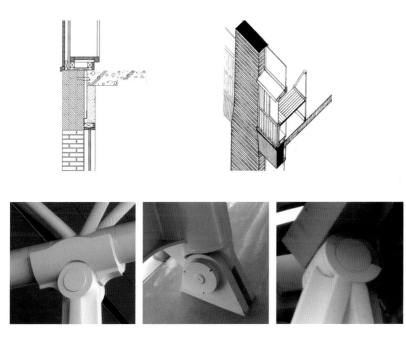

물리적 건설 과정에서 발생하는 부재의 접합 디테일에는 건축가의 철학이 함축되어 있다.
(상) 〈필립스 엑서터 도서관〉 디테일, 루이스 칸, 1972
(하) 렌초 피아노의 〈간사이 국제공항〉(1994 개항) 접합부 디테일

인식되고 있지만, 디테일은 시공의 기술적 수단을 넘어 기술의 정신 및 건축의 의미를 품고 있는 문화적 표상의 수단이다. 근대 건축의 거장이며 독일 출신 미국 건축가 미스 반 데어 로에[Mies van der Rohe, 1886~1969]는 "디테일에 신이 있다."라고까지 말하고 있다. 마르코 프라스카리[Marco Frascari, 1945~2013], 케네스 프램튼 등 많은 건축학자들도 이러한 디테일의 건축적 의미 인자로서의 중요성에 주목하고 있다.

물리적 건설 과정에서 발생하는 부재의 접합 방법에서 필연적으로 발생하는 디테일의 정신성, 건축적 의미에 주목하는 태도와 사고 체계가 바로 구축^{tectonic} 논의이다. 구축은 건설 과정에서 발생하는 물질적 토대에 깃든 의미를 발견하고 해석해냄으로써 이를 정신과 문화의 영역으로 승화시키는 것이다. 구축의 관점에서 디테일은 기술적 수단이기에 앞서 건축적 사유의 대상이 된다. 그래서 구축을 '결합의 예술^{art of joining}'이라 부르는 것이다.

열린 단부 ^{open edge}

현대 건축에서 건설은 주로 복수^{複數} 이상의 켜^{layer}로 이루어지는 다켜 공법^{layered construction}으로 시공된다. 이는 주로 쓰이는 구조재가 콘크리트나 철재 등 강한 재료이고, 이들은 표면이 거친 재료여서 추가로 별도의 마감층을 필요로 하기 때문이다.

건축에서 자신이 어떻게 만들어졌는가를 드러내는 것은 자신의 존재방식에 대한 중요한 정보로 작용한다. 열린 단면부는 제작 과정을 통해 건축의 존재방식을 드러내는 통로가 된다. 구조를 감싸고 있는 마감재, 닫힌 단면을 갖는 핸드레일, 창틀 등 보여짐^{appearance}과 실체^{reality}가 다른 수많은 건축 요소들이 건축에 참여하고 있는 상황에서는 단부를 열어 구축적 존재방식에 대한 진실을 보여주는 것은 더욱 중요하고 정당한 것이 된다.

정당하다면 아름다움과 연결이 된다. 진실함^眞과 아름다움^美은 떨어

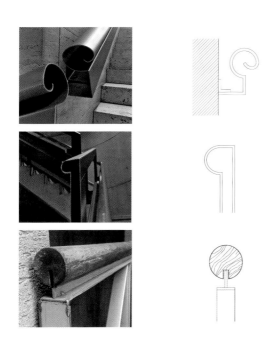

제작의 진실을 보여주는 열린 단부(open edge).
(상) 〈킴벨 미술관〉, 루이스 칸, 1972 (중) 〈예일대학교 영국미술센터〉, 루이스 칸, 1974
(하) 〈청규헌〉, 김낙중

져 있는 개념이 아니다. 건축은 현장에서 수많은 부재를 연결함으로써 구축되고, 부재는 현장에 투입되기 이전에 공장에서 가공, 제작된다. 존재론적 관점으로 보면, 건축 부재의 제작에서 열린 단부open edge라는 디테일은 자신이 어떻게 만들어졌는가에 대한 제작의 진실을 보여줌으로써 그 존재방식을 드러내는 중요한 수단이 된다. 그래서, 건축가는 이러한 열린 단부의 디테일을 건축의 의미 있는 부분으로 중요하게 인식하며 작업해야 한다.

벽돌 brick

역사적으로 벽돌은 석재, 목재와 함께 오랜 기간 사용되어 온 건축의 주요 재료이다. 이집트, 그리스 등 고대 건축에서는 석재가 주재료였다. 석재는 다른 재료에 비해 내구성이 탁월하므로 그리스 신전에서 볼 수 있듯이 수천 년의 세월을 뛰어넘어 아직까지 우리에게 생생한 감동을 주고 있다.

하지만 석재는 가공·운반이 불편하고, 인장력에 취약하며 자중이 무거워서 큰 공간을 만들기가 어렵다. 그래서 로마 시대에 들어서는 벽돌 중심의 조적식 구조가 발달하기 시작한다. 조적조의 벽돌은 흙, 점토, 천연시멘트 등 재료를 쉽게 구할 수 있는 장점이 있다. 또한 다루기 쉬운 크기로 제작이 용이하고 운반이 쉬워서 인력과 간단한 장비로 시공이 가능하므로 건설 효율성이 높다. 석조 건축에서 난점難點이었던 개구부 만들기와 지붕 덮기는 조적조의 아치, 볼트 구조의 창안으로 해결되었고, 나아가 리브 볼트 rib vault, 플라잉 버트레스 flying buttress, 돔 dome 구조 등으로 발전하면서 조적조는 서양 고전 건축의 중심으로 자리 잡게 되었다. 조적조는 이음새인 줄눈을 노출하면서 그 연결 관계를 통해 구축적 존재방식을 드러내기 때문에 지금도 우리에게 아름답게 다가오고 있다.

현대 건축에서 벽돌은 주로 하중을 감당하지 않는 마감재로 쓰이고 있다. 그 이유는 현대 건축의 주요 구조재가 콘크리트, 철 등 강한 재료로 바뀌었고, 고층화되는 건물에서 조적식 구조는 합리성이 떨어

전통적으로 구조재였던 벽돌 건축은 깊은 음영과 양감을 주었으나 콘크리트, 철 등 강한 재료의 등장으로 마감재 역할로 자리를 옮겼다.
(좌) 〈빌딩 란실라〉, 마리오 보타
(우) 〈교보타워〉, 마리오 보타

지기 때문이다. 벽돌의 새로운 쓰임새가 생긴 것이다. 그러나 전통적으로 벽돌은 당당한 구조재였다. 풍요로운 질감, 두툼한 내력벽에 의한 양감, 창문에 깊게 드리우는 음영 등은 벽돌 건축이 연출하는 당당한 모습이었다. 벽돌이 마감재로 쓰이는 현재의 상황에서 "벽돌은 과연 어떤 모습으로 현대 건축에 남고 싶은가?" 하는 존재론적 사유가 지금의 건축가들에게 필요한 듯하다.

목재 timber

석재, 벽돌 등은 조적식 구조에 적합한 재료이고, 목재는 가구식 구조에 적합한 재료이다. 대표적 가구식 고대 건축물로는 그리스 신전

을 들 수 있다. 그리스 신전은 석재로 되어 있으나, 인방보^{엔타블러처}에 새겨진 목조 서까래의 장식 등은 목조가구식 구조에서 기인했음을 나타낸다. 즉, 그리스 신전은 목재가 석재로 치환된 가구식 구조이다. 목재에 의한 가구식 구조 시스템을 재료만 석재로 치환한 것이다. 그러나 인장력에 약한 물성과 무거운 중량, 이에 따른 건설의 불편함 등으로 볼 때 석재에 의한 가구식 구조는 합리적이지 않다. 그리스 신전은 부식과 화재에 약한 목재의 약점을 극복하려 석재를 사용한 것으로 생각된다. 석재의 강한 내구성 덕분에 파르테논 신전은 목재로 된 지붕 구조가 없어진 지금에도 석재로 된 뼈대 부분이 보존되어 기념비적 모습을 유지하고 있다.

한편, 목재는 부식 및 화재 등에 취약한 약점에도 불구하고 중량에 비해 압축, 인장 강도가 모두 강하고, 가공이 편리한 장점 때문에 역사적으로도 빼놓을 수 없는 건축 재료이다. 목재는 무엇보다도 강도에 비해 가벼운 것이 장점이다. 무거운 석재로서 만들기 어려운 지붕이나 바닥 구조에 목재는 안성맞춤이다. 그래서 그리스 신전 건축에서도 지붕 구조는 목재를 사용하였으며, 이 후의 조적조 건물들도 지붕과 바닥은 대부분 목구조로 만들어졌다.

그리스를 전환점으로 로마 시대에 들어서면서 서양에서는 목조가구식 구조가 석재와 벽돌을 이용한 조적식 구조로 전환된 반면, 동양에서는 목조의 전통이 유지되어 왔다. 이는 재료 취득의 용이성 외에도 사회적 배경과도 관련이 있다고 볼 수 있다. 무거운 석재를 이용한 석공사에는 엄청난 노동력이 필요하다. 일찍이 노예 제도가 정

존재방식의 미학

가구식 목구조 건축은 이음, 맞춤 등의 연결부가 중요한 미적 요소가 된다.

착된 서양에서는 이를 감당할 수 있었고, 이에 비해 그렇지 못한 동양에서는 소규모 노동력으로 가능한 목구조가 발달되었다고 볼 수 있다. 이런 이유에서인지 동양에서는 목조가구식 전통이 계속 이어져왔다.

목재에 의한 목구조는 그 공법상 이음, 맞춤 등이 그대로 미적 요소로 드러나는 가구식 구조의 원형으로 지금까지도 건축미의 전형으로 자리 잡고 있다. 건축의 구축적 아름다움을 논하는 텍토닉 논의에서도 'tectonic'은 어원적으로 목조가구식 구조를 의미하고 있다.[8]

콘크리트 ^{concrete}

목재, 석재, 벽돌 등은 오래된 전통적인 건축 재료이다. 콘크리트도 이들에 버금가는 긴 역사를 가지고 있다. 콘크리트는 압축력에는 강하나 인장력에는 너무 약한 재료이다. 이러한 약점을 보완하기 위하여 철근으로 인장력을 보강한 것이 철근 콘크리트이며, 그 실용성, 편의성, 경제성 등에 의해 지금까지도 널리 사용되고 있는 재료이다. 최초의 보강 콘크리트는 로마 시대에 등장하였으며, 철근 대신 청동을 사용하였다. 지금 우리가 사용하는 철근 콘크리트는 산업 혁명을 통해 공업화된 철이 등장한 19세기 말 이후부터이다.

콘크리트는 가소성 재료로서 형틀^{거푸집} 작업만 가능하면 건축가에게 무한한 조형적 자유를 가능케 한다. 그래서 콘크리트 공사의 성패는 형틀 작업에 의해 결정된다고도 말한다. 가소성 재료인 콘크리트는 곡률에 따라 하중을 전달하는 쉘^{shell} 구조 등에도 적합하며 그 장점이 있다고 할 수 있다. 쉘의 유기적 곡면들은 아름답지만, 미학적 관점으로 선택한 쉘의 곡면은 종종 공학적 잣대와 충돌을 일으키기도 한다. 일례로, 시드니 오페라하우스는 시드니 만^灣을 배경으로 범선의 돛 또는 조개껍질을 연상시키는 상징적인 세계적 명품 건축물로 유명하다. 그러나 당초 설계자인 덴마크 건축가 요른 웃존^{Jørn Utzon, 1918~2008}이 제시한 아름다운 곡면은 하중의 흐름을 원활히 지반까지 전달하는 공학적 쉘 구조와 충돌하였고, 결국 철골 구조로 겉모습만 쉘 구조 '모양'을 재현한 '무늬만 쉘 구조'가 되었다.

기둥과 보의 가구식 구조 시스템을
보다 경제적, 실용적으로 합리화시킨
철근 콘크리트 라멘조는 격자 형태의
간결 명료한 추상성으로 미학적 지위
도 부여받고 있다.

콘크리트의 가소성과 철근으로 인장력이 보강된 철근 콘크리트는
현실적으로 많은 장점을 갖고 있다. 이러한 장점은 철근 콘크리트
라멘조가 등장하면서 극대화되고, 그 배경에는 경제적 논리가 작용
하고 있다. 엄밀히 말하자면 철근 콘크리트 라멘조는 기둥과 보의
가구식 구조 시스템을 가소성 재료인 콘크리트로 재현한 것으로 기
술의 존재론적 정신성보다는 자본의 경제적, 실용적 합리성의 승리
를 의미하는 것이다. 결과적으로 지금까지 철근 콘크리트 라멘조는
건축구조 시스템의 주류가 되고 있으며, 그것이 갖고 있는 구조 형
태의 격자 시스템grid system은 근대 건축에서 추상 미학의 등장과 함께
미학적 지위도 부여받고 있다.

7) 반접합(dis-joint)은 재료들의 통합 관계를 드러내어 구축의 과정을 노출한다. -「Ontology of
Construction」, Gevork Hartoonian, 1994, p27
8) tectonic의 어원은 그리스어 'tekton', 산스크리트어 'taksan'에서 유래한 것으로, 어원적으로
목공술을 의미한다.

구축적 디자인 ^{tectonic design}

구축적 디자인 tectonic design

구축은 건축의 출발점이 되는 물질에 바탕을 두고, 물질이 갖고 있는 질서에 의해 디자인하는 존재론적 태도라고 할 수 있다. 그리고 재료, 구조, 공간 등 건축을 이루는 대상들을 인식론적 관념으로 왜곡하는 것이 아니라, 그것들이 되려는 바를 찾아 디자인에 반영해 나가는 것이다. 따라서 구축적 디자인은 다음과 같은 경향을 나타낸다.

첫째, 각 재료의 고유한 물성을 발현시킨다.
둘째, 중력에 대응하는 구조 체계를 나타낸다.
셋째, 건설의 흔적을 기록하여 건설의 실체성을 나타낸다.
넷째, 각 부재의 디테일을 통해 제작 방식을 드러낸다.
다섯째, 내부의 공간 구조를 형태로 투영한다.

이렇게 하여 결국은 자신이 어떻게 존재하는가(존재방식)를 드러 냄으로써, 이것을 미학적 가치로 승화시키는 개념이다. 루이스 칸 은 이러한 건축적 진실을 그의 사상과 실천을 통하여 이루어낸 탁월 한 건축가 중 하나다. 본 장에서는 그의 작품을 중심으로 이러한 구 축적 디자인의 실증적 사례를 통하여, 그 미학적 가치를 살펴보고자 한다.

물성의 발현

객관적 실재^{objective reality}인 물질이 건축 내부로 들어와 구체적 건물에 사용되었을 때 이것을 '재료^{材料}'라고 정의할 수 있다.

'물성^{物性}'이라는 용어는 건축가에 의한 인식적 대상으로서의 의미이고, '재료'는 이러한 인식을 통해 건축물에 사용되는 대상을 의미한다. 따라서 건축에서의 재료는 그 물성에 대한 건축가의 인식에 의해 구축에 참여하며 의미를 형성하게 된다. 고전 건축에 있어서 건축관은 요소^{element}에 의한 구성이었기 때문에 재료의 문제는 자연의 일부로서 그 자체의 특질이 존중되었으며, 재료는 그 자체의 자연으로서의 물성을 뛰어넘지 않는 범위에서 사용되면서 형태 또는 양식^{style}에 대한 종속적 지위에 머물러 있었다. 이러한 물질의 문제가 그 위상을 역전시키게 된 것은 재료가 갖는 사실적 가치나 형태가 의미 결정 인자가 된다는 사실을 인식하게 된 근대 건축에 들어와서부터였다.

기존의 관념을 부인하고 대신에 새로운 사고를 수립해야 한다는 근대 건축 운동의 성격에 나타나 있는 근대적 순수성의 본질상, 물질의 개념은 고유의 물성을 감추지 말아야 하며 오히려 솔직하게 드러내야 하는 성질의 것이다. 모든 물질은 나름의 형상 언어를 가지고 있으며, 형상이란 사용되는 물질의 적용성과 생산수단을 반영하고 있는 것이다. 구축에서 물성의 발현은 건축의 본질적 의미 인자의 하나이며, 물성을 가리고 건축을 시각 예술화 하는 현학적 태도를

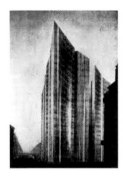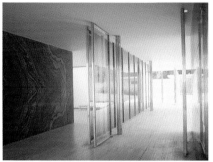

유리의 반사성과 투명성, 대리석의 균질성, 금속의 광택 등 물성을 중심으로
표현하고 있는 미스 반 데어 로에의 건축.
(상) 철골/유리 중심의 〈프리드리히슈트라세 오피스 빌딩 계획안〉, 1921
(하) 대리석/금속 중심의 〈바르셀로나 파빌리온〉, 1929

극복하는 길이다.

과학의 발달로 현대 건축에서는 수많은 재료가 사용되고 있으며 건
설의 편의성과 경제성에 의해 표면의 드러남과 재료의 내용이 다른
경우가 많다. 예를 들면, 표면은 친근한 목재로 프린트되었으나 내
용은 화학적 성형물로 드러나 실체가 다른 경우 등이다. 따라서 현
대의 건축가들에게는 새로운 재료나 기술에 대한 정신적 해석이 요
구되었다. 고전 건축에서는 자연의 재료를 사용했기 때문에 재료의
실체와 표면의 드러남 사이에 갈등이 없었다. 구축적 디자인은 재
료의 물성을 가리지 않고 그 특성을 그대로 드러내는 것에서 출발
된다.

루이스 칸은 그의 작품을 통하여 콘크리트, 벽돌, 목재 등의 물성을 그대로 드러낼 뿐만 아니라, 이들이 어떻게 역할하고 있는가를 디테일로 말하고 있다. 레이너 번햄^{Reyner Banham, 1922~1988}은 칸이 재료 사용에 있어 본래의 물성을 그대로 발현시킨 점을 들어 "신야수파"[9]로 평가하나, 이는 시각적 판단이며, 재료의 본질을 드러냄으로써 각 재료의 존재방식을 표현하려는 칸의 존재론적 태도에 기인한다고 볼 수 있다.

"인공, 자연에 관계없이 모든 재료는 그 자신의 성격을 갖고, 우리는 그것을 취급하기에 앞서 그 성격을 알아야 한다. 새로운 재료, 새로운 구법은 반드시 우수할 필요는 없다. 재료의 가치란, 단지 그 재료에서 무엇을 만들 수 있는가에 있다."[10] _ 미스 반 데어 로에

구조의 역학성

건축은 일차적으로 중력에 대응하는 구조물로 시작되고, 구조물은 가공된 재료 및 부재 간의 결합을 통해 구축된다. 따라서, 구조는 건축의 존재방식의 표현에서 일차적이고 근본적인 요소가 된다. 구조적 안정이 일차적 목적이었던 고전 건축에는 구조적 표현과 나타남^{형태} 사이에 갈등이 없었다. 그러나 콘크리트, 철, 유리 등 근대 강한 재료의 등장으로 구조와 마감의 분리가 진행되고, 그 편의성으로 다겨 공법^{layered construction}이 일반화된 현대 건축에서는 구조 체계를 표현할 수 있는 구축적 디테일에 대한 과제가 건축가에게 요구되었다.

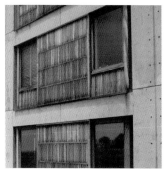

맥락에 따라 선택된 루이스 칸 건축의 재료와 물성.
(상) 〈필립스 엑서터 도서관〉의 벽돌과 목재
(중) 〈예일대학교 영국미술센터〉의 콘크리트와 금속
(하) 〈소크 연구소〉의 콘크리트와 목재

디테일을 통해 건축가는 구조 체계, 건설과 제작의 방식 등 자신이 어떻게 만들어져서 어떻게 존재하는가에 대한 건축적 진실을 말한다. 쇼펜하우어도 건축을 하중과의 투쟁으로 정의할 만큼 구조는 건축의 출발점이고 핵심이다. 앞에서 말한 바와 같이 비트루비우스, 비올레르뒤크 등도 건축의 기원적 형태를 구조 방식에서 찾고 있다.

칸의 〈예일대학교 미술관〉 파사드는 기존 베니스풍 고딕 미술관과의 조화를 위하여 같은 색조의 벽돌로 마감되었으며, 나머지 입면은 근대성을 상징하는 커튼 월curtain-wall로 처리되었다. 마감재로 쓰인 벽돌벽에는 구조 슬래브 선line을 재현하고 벽체 코너에서는 열린 단부open edge로 콘크리트 기둥과 벽돌의 단면을 노출하여 구조적 진실을 나타내고 있다. 내부 공간에서는 독립된 기둥과 상부 슬래브의 노출된 삼각 구조tetrahedral를 통하여 설비 라인을 수용하면서 구조 조직을 노출하고 있다. 칸은 이러한 삼각 구조를 이용하여 콘크리트의 역학적 표현을 하는 한편, 서비스 라인을 수용하며 구조와 공간, 서비스의 통합을 이루고 있다.

〈리처드 의학 연구소〉는 포스트 텐션 프리캐스트 콘크리트의 정밀한 구조 체계를 기본으로 하여 공간적으로 봉사 받는 공간served space과 봉사하는 공간servant space 11)으로 구성된 대표적인 예이다. 봉사 받는 공간인 연구실과 봉사하는 공간인 설비 덕트는 모두 공간적, 구조적인 독립성을 유지하며 병치되어 있다. 이는 칸의 공간 철학인 룸room 12)의 개념에 의한 것으로 판단된다. 따라서 평면은 독립된 단위 공간들의 군집에 의해 클러스터 형태로 나타난다. 이러한 클러스

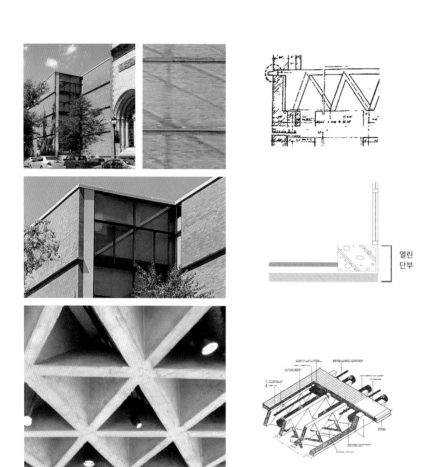

열린
단부

구축적 디자인　115

〈예일대학교 미술관〉에서 루이스 칸은 분리된 구조와 마감 및 다켜 공법 등을 구축적 디테일을 통해
통합적 구조 체계로 표현한다.
(상, 좌) **벽돌벽에 재현된 슬래브 단면** (상, 우) **외벽 단면 상세**
(중, 좌) **노출된 벽돌과 구조 단면** (중, 우) **외벽 단부 상세**
(하, 좌) **노출된 삼각 구조 슬래브** (하, 우) **설비 배관의 통합**

터 방식의 평면과 급배기 샤프트, 계단실에 의해 숲 같이 서있는 군집된 탑의 형상을 하고 있는 이 건물의 금욕적인 모습은 당시 많은 젊은 건축가들에게 깊은 영향을 주었다. 전체적으로는 각각의 독립된 클러스터와 공기 덕트, 계단 등의 봉사하는 공간이 수직성을 강조하며 역학적으로 표현되어 있다. 단위 클러스터는 각 변의 중앙으로 몰린 2개의 기둥으로 지지되며 네 모퉁이는 비렌딜 프리캐스트 콘크리트 보^{Vierendeel precast concrete beam}에 의해 캔틸레버 구조로 되어 구조적 역동성을 주며, 작은 환기 덕트들도 기둥과 별도로 속 빈 기둥^{hollow column}의 형태로 구조적 독립성을 확보하고 있다. 칸은 이 프리캐스트 보의 복잡한 단면과 샤프트의 수직 구조를 그대로 입면에 노출시키면서 구조 체계를 형태로 기록하고 있다. 가소성 재료인 콘크리트의 사용에 있어서 콘크리트의 유동성^{plasticity}을 이용한 조소적 표현보다는 힘의 흐름에 대한 질서를 형태로 투영하여 구조 체계와 형태를 통합하는 구축적 태도를 보이고 있다. 이 건물에 채택된 포스트 텐션 프리캐스트 콘크리트 구조^{post tension precast concrete structure}는 칸의 콘크리트를 이용한 구조적 표현의 절정으로, 실제 맞춤을 이용한 진정한 가구식 구조를 통하여 힘의 흐름을 더욱 명확히 표현하고 있다.

〈소크 생물학 연구소〉는 중정의 수로를 중심으로 대칭으로 배치된 2개의 실험동을 중심으로 도서실 및 사무실, 5개의 개인 연구실이 대칭으로 병치되어 있다. 실험실은 장변에 위치한 26개의 기둥과 설비층^{servant space}을 이루는 포스트 텐션 콘크리트 비렌딜 트러스^{post tensioned concrete vierendeel truss}로 지지되고 있으며, 각 개인 연구실은 구

존재방식의 미학

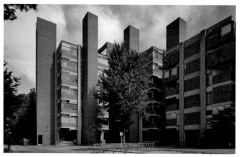

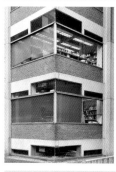

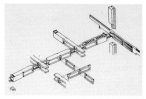

〈리처드 의학 연구소〉에서 루이스 칸은 클러스터 방식의 평면과 급배기 샤프트 (shaft), 계단실에 의해 숲 같이 서있는 군집된 탑의 금욕적인 형상으로 당시 많은 젊은 건축가들에게 영향을 주었다. 구조 단면을 노출함으로써 역학성과 구조 체계를 표현하고 있으며, 이는 케네스 프램튼의 본질적 구축(ontological tectonic) 개념으로 이해될 수 있다.
(상) 전경 (중, 좌) 입면 상세 (중, 우) 1층 필로티

칸은 가소성 재료인 콘크리트로 경쾌한 가구식 구조의 역학적 표현을 하고 있다.
(하, 좌) 프리캐스트 보 조립도 (하, 우) 프리캐스트 보 조립 작업

조적 독립성을 갖는 콘크리트 벽식 구조로서 계단과 보행교에 의해 연결되고 있다. 구조의 역학적인 표현은 주로 연구동의 벽식 구조를 통하여 드러나고 있다. 콘크리트 벽식 구조는 전체적으로 내력 부분인 콘크리트와 비내력 부분인 목재 방벽 패널^{wood infill panel}의 대비를 통해 명확히 힘의 흐름을 표현하고 있다. 이러한 역학성은 무거운 콘크리트의 물성과 부드러운 목재의 물성으로 인해 더욱 강조되고 있다. 칸은 하중의 정도에 따라 1층 필로티의 벽기둥과 슬래브의 단면을 달리하며 역학적인 질서를 시각화하여 미적 표현 요소로 삼고 있고, 하중 흐름의 명확한 표현이 쉽지 않은 가소성 재료인 콘크리트에 의한 벽식 구조에서 역학적 표현을 위해 비내력부에 목재를 사용하거나 벽체에 구조 단면을 재현적으로 표현하거나 가구식 구조의 형태를 취하고 있다. 이러한 그의 콘크리트를 이용한 역학적인 표현은 독특한 것이며, 그가 구조를 건축 표현의 진실로 인식하고 있는 것에 바탕을 둔 것이다. 또한 이 건물의 주된 역학적 표현 수단인 골조와 방벽 시스템^{frame and infill system}에서 비내력부인 목재 방벽의 좌우 단부에 유리 고정창^{fixed glass}을 두는 디테일로서 하중으로부터 자유로움을 강조하고 있다.

〈킴벨 미술관〉은 장방형의 평면을 갖는 16개의 볼트형 단위 구조가 전체적인 구조를 형성하고 있으며, 각 단위 구조는 거리를 두고 병치되어 구조적 독립성을 확보하고 있다. 각 단위 구조는 포스트 텐션 구조로서 폭 23피트, 길이 104피트의 장스팬^{long span}으로 구성된다. 〈소크 생물학 연구소〉와 마찬가지로, 여기서도 콘크리트 구조를 ^{골조; frame}과 방벽^{infill}을 명확하게 구분함으로써 건물의 역학성을 표현

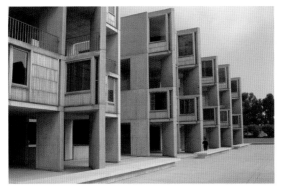

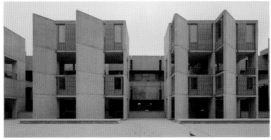

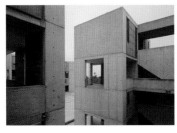

〈소크 연구소〉에서 루이스 칸은 가구식 구조를 재현하거나 골조와 방벽을 명확히 구분하는 등 역학적 표현을 통해 명확한 힘의 흐름을 표현한다.

(상) 벽식 구조에 골조와 방벽 시스템의 적용. 필로티 벽기둥과 슬래브 하중에 따라 달리하는 구조의 단면.

(중) 목재 패널과 콘크리트 사이의 고정창

(하) 콘크리트에 의한 가구식 구조 재현

하고 있으며, 이러한 역학성은 볼트 프레임과 방벽의 분리, 구조 보와 만나지 않는 방벽들에 의해서 강조된다. 골조와 방벽 시스템은 하중의 흐름을 명확히 표현할 수 있는 장점 때문에 이후 칸의 주된 구조적 표현 기법이 되고 있다. 칸은 측벽에 콘크리트 볼트 프레임을 노출하고 트래버틴^{travertine}으로 방벽을 구분하면서 볼트 프레임과의 사이에 틀 없는 유리창^{frameless glass}을 설치하여, 〈소크 생물학 연구소〉와 같은 디테일로 힘의 흐름과 단절을 강조하고 있다. 이 건물은 주로 콘크리트와 트레버틴에 의해 마감되었고, 입면에서 콘크리트의 거친 물성은 구조의 고정성을 나타내고, 트래버틴의 부드러운 물성은 방벽의 임시성, 가변성을 암시하고 있다.

〈필립 엑서터 도서관〉은 주위의 네오 조지안^{Neo Georgian} 풍의 기존 건물과의 조화를 위해 벽돌로 마감되었다. 이 건물은 단순한 대칭의 기하학적 형태와는 달리 다소 복잡한 구조 체계를 갖고 있다. 이는 주위 환경과의 조화를 위해 고층^{8층}의 구조로는 적합하지 않은 벽돌 조적조 표현을 위해 콘크리트 도넛^{concrete donut}으로 표현되는 내부의 견고한 콘크리트 구조를 핵심 구조체로 하여 외주부의 짧은 스팬^{span}만을 벽돌 조적조로 처리한 점과 중앙홀의 개방감을 위해 2층에서 상부 서가의 하중을 받는 기둥을 구조적으로 전환^{transfer}시키는 데서 기인한다. 전체적인 구조는 콘크리트 라멘조이다. 비록 대학의 역사적 환경과 주위 건물의 재료를 고려하여 벽돌로 마감되면서 입면에서는 조적조 구조로 재현되고 있으나, 엄밀히 말하자면 이것은 예일대학교 미술관의 벽돌 벽과 달리 재현이 아닌 외주부의 하중을 감당하는 당당한 구조체이다. 여기서 우리는 역사적으로 중요한 구조재

존재방식의 미학

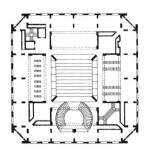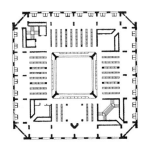

〈킴벨 미술관〉에서 루이스 칸은 구조 프레임과 방벽 사이의 유리창으로 힘의 단절을
강조한다.
(상, 좌) **구조와 방벽 사이의 유리창** (상, 우) **측벽 단면 상세**

〈필립스 엑서터 도서관〉에서 루이스 칸은 상부 서가층의 기둥을 2층에서 구조 전환하
여 중앙홀에 개방감을 부여했다.
(하, 좌) **2층 평면도** (하, 우) **서가층 평면도**

였던 당당한 벽돌의 역할을 되찾아 주려는 칸의 재료에 대한 존재론적 태도를 엿볼 수 있다. 위로 올라갈수록 가늘어지는 벽돌 기둥은 목재^{teak} 패널과 유리로 가볍게 처리된 파사드에 의해 수직성이 강조되면서 인방 구조^{column and lintel}의 경쾌함과 함께 역학성이 강조되고 있다. 이 경우 벽돌 기둥은 골조이고 목재 패널과 유리는 일종의 방벽이다. 이렇게 함으로써 힘의 흐름에 대한 표현이 보다 명확해지는 것이다. 실제로, 하중을 담당하면서 위로 갈수록 축소하는 벽돌 기둥은 하중의 강도를 나타내는 것이며, 단면과 양감이 느껴지는 아치 쌓기 및 디테일 등에 의하여 전통적인 벽돌 조적조의 표현을 훌륭히 해내고 있다. 이 건물의 개인 열람실^{carrel} 외벽에 일체화된 목재 책상의 고정된 구조는 그대로 입면에 투영되고 있는데, 이는 강접합^{joint}의 개념으로, 칸이 개인 열람실을 도서관에서 떼어낼 수 없는 불변하는 핵심 요소로 파악하고 있다는 자신의 생각을 디테일로 표현하고 있는 것이며, 나아가서는 기능-공간-형태로 이어지는 건축적 진실을 서로 떼어낼 수 없는 요소로 인식하는 그의 건축철학을 나타내고 있는 것이다. 이렇게 작은 디테일에도 건축가의 정신이 응축되어 있다.

"개인 열람실^{carrel}은 방 안의 방^{room in room}이다. … 나는 개인 열람실이 빛을 받도록 한다. (그것은) 자기만의 창을 가짐으로써, 당신은 원하는 대로 빛을 조절하며 프라이버시를 누릴 수 있다." _ 루이스 칸

칸의 마지막 작품인 〈예일대학교 영국미술센터〉의 구조는 콘크리트 중공 슬래브와 프레임^{cast-in-place hollow-core slab with concrete V-beam}에 의해

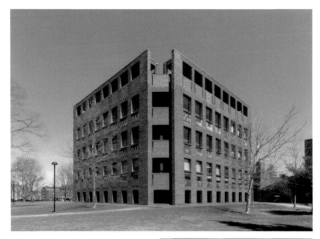

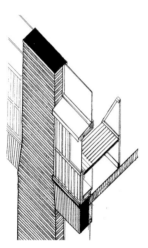

〈필립스 엑서터 도서관〉

(상) 건물 전경

(하, 좌) 개인 열람실 상세. 책상과 외벽을 일체화함으로써 열람실이 도서관의
떼어낼 수 없는 핵심 요소임을 디테일로서 나타내고 있다.

(하, 우) 개인 열람실 부분 입면

지지되고 있다. 장변 10스팬, 단변 6스팬의 장방형 구조 모듈^{module}로 이루어져 있으며, 한 스팬은 20피트 정방형으로 되어 있고, 채플가 1층 상가면에서는 2모듈이 하나로 되면서 구조적으로 전환^{transfer}되고 있다. 칸은 이 건물에서 기둥과 슬래브의 단면을 외부에 노출시키는 방법으로 전체적인 구조 체계를 표현하고 있으며, 목재 패널을 사용한 〈소크 생물학 연구소〉나 대리석을 사용한 〈킴벨 미술관〉과는 달리, 콘크리트 프레임 사이의 방벽 재료를 금속 패널^{pewter-finish stainless steel panel}로 하여 물성을 강하게 대비시킴으로써 구조적 역학성을 강조하고 있는데, 이는 도시적 이미지를 고려한 재료 선택으로 추측된다. 즉, 금속 패널의 물성을 통하여 도시건축이라는 존재를 말하고 있는 것이다. 이렇게 구조 프레임과 방벽^{frame and infill}에 의한 역학적 표현은 칸이 애용하는 구축적 표현 방법이자 특징으로서, 그는 구조와 재료에 대한 진실을 건축 표현의 본질로 인식하고 구조 실체를 그대로 노출 시키고 있다. 이러한 태도는 칸의 여러 작품에서 보여지는 코너의 처리에서도 나타나는데, 그는 코너의 구조를 노출하는데 반해 미스^{Mies}는 금속재로 피복^{cladding}함으로써 칸에 비해 풍경적인 태도를 보이고 있다. 미스의 I-형 철재^{I-beam}는 부가된 장식이며 피복된 기둥은 기술의 이미지인 것이다. 〈예일대학교 영국미술센터〉 건물의 내부 중정에 벽체와 분리되어 우뚝 서 있는 콘크리트 원형 계단실은 지붕 구조와 만나지 않음으로써 그 구조적 독립성을 나타내고 있으며, 이러한 독립성은 천창을 통한 자연광에 의해 더욱 강조되고 있다. 원형 계단실의 독립된 모습은 마치 태양 아래 우뚝 서 있는 거석^{menhir}의 기념비성을 느끼게 하면서 칸의 건축에 고전적인 특질을 부여하고 있다.

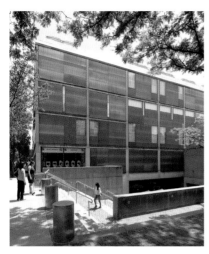

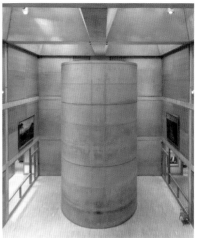

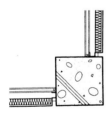

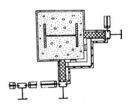

〈예일대학교 영국미술센터〉에서 루이스 칸은 구조체가 노출되는 골조와 방벽 시스템으로 역학적 표현을 하고 있으며, 원형 계단실은 구조적 독립성을 강조하는 한편 고전적 기념비성을 느끼게 한다.
(좌) 〈예일대학교 영국미술센터〉 외부
(우) 〈예일대학교 영국미술센터〉 원형 계단실

루이스 칸과 미스 반 데어 로에의 코너 상세 비교. 칸은 구조체를 직접 노출시키는데 반해, 미스는 금속으로 피복한다. 미스의 I-형 철재는 부가된 장식이며, 피복된 기둥은 기술의 이미지다.
(좌) 〈예일대학교 영국미술센터〉 코너 상세
(우) 〈레이크 쇼어 드라이브 아파트〉(1951) 코너 상세

건설의 실체성

칸은 공사 과정에서 일어나는 건설의 사실들을 그의 건축에 기록함으로써 그 실체성을 표현하고 있다. 이는 주로 부재 간 결합의 디테일, 구조 실체의 물성과 기계 설비의 노출, 형틀 작업의 흔적 등으로 나타나며, 이를 통하여 시간성이 있는 건설 행위를 영속성이 있는 건축의 미적 가치로 승화시키고 있다. 그는 구축 행위를 통하여 일어나는 모든 사실들을 건축의 진실로서 이해하며 드러내고 있다. 이러한 표현들을 통하여 건축이 자신의 존재에 대한 생성 기록을 갖게 될 수 있는 것이다.

건축이 제작되는 도구적 존재임을 감안한다면 건설의 실체성은 중요한 의미를 갖는다. 이미지나 표상이 배경으로서 단순 또는 복잡한 개념이라면, 건설 행위에 따른 건설의 흔적은 일종의 정체성에 대한 기록으로서 존재방식의 미학적 가치와 관계된 것이다. 복잡한 형태라도 자신의 존재방식이 드러나 있다면, 그것은 질서와 아름다움을 갖게 된다. 〈소크 생물학 연구소〉 개인 연구동의 각 벽체는 판^板으로 인식되는 조립식 구조^{prefabrication}로 재현되면서 슬래브의 단면보다 튀어나와 있다. 벽면에 형틀 조립선과 층간의 시공 이음^{construction joint}을 남겨 형틀 작업의 구축성을 느끼게 하고 있다. 이음새의 흔적을 남기는 것은 건설 과정의 사실들을 기록하여 그 실체성을 나타내는 것이다. 당시에는 콘크리트 면을 미적 관점에 의해 가공하는 것이 일반적이었으며, 모래 뿜기^{sand blasting}, 도드락 다듬^{bush hammering} 등의 표면 가공이 일반화되어 있었다. 이것은 콘크리트의 거친^{brutal} 물

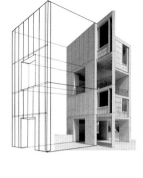

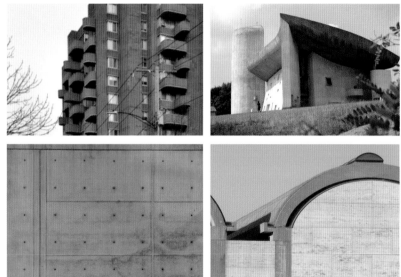

물성을 이용한 상징적·장식적 표현 등 공사 과정에서 일어나는 건설의 사실들을 건축에 기록함으로써 그 실체성을 나타낸다.

(상) 형틀 작업의 실체성이 기록된 〈소크 생물학 연구소〉 외벽

(중, 좌) 〈크로퍼드 매너 하우징〉, 폴 루돌프, 1966, 콘크리트 표면을 가공한 장식적 표현

(중, 우) 〈롱샹 성당〉, 르 코르뷔지에, 1955, 콘크리트 가소성을 이용한 상징적 표현

(하, 좌) 〈킴벨 미술관〉 콘크리트 면의 건설과 흔적

(하, 우) 〈킴벨 미술관〉 포스트 텐션 캡

성만을 강조하거나 그 가소성^{plasticity}을 이용하여 상징적 형태를 추구하는 경향과 함께, 건축을 시각 예술의 관점에서 접근하는 것으로 볼 수 있다. 이 경우 건축은 조각과 같은 시각적인 오브제로서 인식되게 되며 그 고유한 속성인 재료, 구조, 건설의 사실성 등이 은폐되면서 자신의 구축적 존재방식이 모호해지기 쉽다.

칸은 계단의 손잡이와 창틀 등의 부착물의 디자인에서도 그것의 단면을 노출시키거나^{open edge} 그 제작 과정의 접합부를 명확히 드러내어 자신이 어떻게 만들어졌는가를 표현하고 있으며, 구조체에 시공 이음이나 긴결쇠^{form tie} 자국 등을 남김으로써 건설 과정의 흔적을 표현 요소화하고 있다. 이와 함께 외벽 상세에서 보이는 형틀 자국, 포스트 텐션 캡 등도 이러한 건설의 실체성을 나타내는 것이다. 열린 단부^{open edge}는 생산 방식을 나타낼 수 있는 효율적인 디테일이다. 클램프^{clamp}에 의해 내부 콘크리트 구조와 명확하게 공간적으로 분리된 〈킴벨 미술관〉의 전시 벽은 그것의 가변성과 임시성을 의미하는 것이며, 열린 단부를 통해 드러나고 있는 철제 프레임과 마감재인 목재와 직물^{fabric}은 제작의 진실을 나타내고 있는 것이다.

작은 디테일 안에 전체의 개념이 응축되어 나타날 수 있고, 이것은 즉각적으로 우리에게 다가온다. 그리고 이러한 면을 칸의 커튼 월 멀리온^{mullion} 디테일에서 발견할 수 있다. 그는 튜브형^{tubular type} 멀리온보다는 개방 단면^{open section}을 가진 L 또는 U 타입^{type}의 멀리온을 선호하였다. 이는 C 형강을 맞붙여 튜브로 만들어 사용하였던 미스 반 데어 로에의 태도와는 명백히 다른 것으로, 구축적 사실을 그대

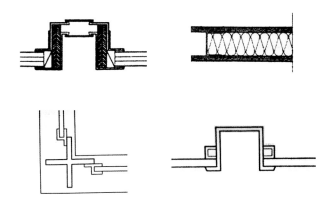

열린 단부와 개방 단면을 통해 만듦새를 고스란히 드러내는 루이스 칸의 디테일은 구축적 사실을 건축적 진실로 인식하고 드러내려는 그의 철학의 표현이다.
(상) 〈킴벨 미술관〉 멀리온 단면과 전시벽 단부
(하) 〈리처드 의학 연구소〉 코너 멀리온과 멀리온 단면

로 건축적 진실로 인식하고 드러내려는 그의 건축 철학을 나타내는 것이다.

"목재 멀리온은 괜찮다. 속이 차 있기 때문이다. 그러나 튜브형 멀리온은 그 속이 비어있어 의심스럽다." _ 루이스 칸

칸의 핸드레일 단면 노출^open edge^은 단순한 시각적 디자인으로 볼 수도 있지만 깊이 음미하면 칸 건축의 본질적 가치로서의 구축에 대한 태도를 볼 수 있는데, 그에게서는 핸드레일에 대한 원형적인 이미지

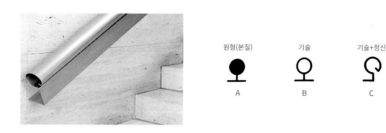

원형(본질)
A

기술
B

기술+정신
C

〈킴벨 미술관〉의 핸드레일은 열린 단부 개념이 적용되었으며, 제작의 단면과 구조를 드러내어 생산 방식을 표현하고 있다.

가 상단의 도판 A라면, 일반적으로 쓰이는 원형 파이프에 의한 B는 철판에 의해 가공된 것임을 숨기는 비구축적 태도이며 재료의 진실을 가리는 것이 된다. 따라서 그는 C와 같이 단면을 노출시킴으로써, 그것이 철판에 의해 제작된 것임을 드러내며 재료의 진실을 통한 구축적 정체성을 추구하고 있는 것이다.

공간 구조의 투영

칸의 공간 개념의 핵심은 구조에 의해 한정되는 단위 공간인 '룸room'에서 출발한다. 그리고 룸은 기능의 관점에서 봉사하는 공간servant space과 봉사 받는 공간served space으로 나누어진다. 칸은 건축 공간의 본질을 구조에 의해 한정되는 공간인 룸의 개념으로 보았으며, 이는 기둥이나 구조벽에 의한 단일 공간 구조single space structure를 의미한다. 따라서 칸 건축에는 구조, 공간, 형태가 통합됨으로써 전체적인 건축의 존재방식이 드러난다.

루이스 칸은 공간 구조를 입면에 투영시켜 시각화하고 있다.
(상, 좌) 〈예일대학교 영국미술센터〉 열람실 공간의 보이드가 투영되면서 사라진 층간 슬래브 선
(상, 우) 〈필립스 엑서터 도서관〉 열람실 공간의 보이드가 투영되어 통합된 2개층 입면
(하, 좌) 〈예일대학교 영국미술센터〉 독서실의 보이드
(하, 우) 〈필립스 엑서터 도서관〉 독서실의 보이드

〈리처드 의학 연구소〉에서 각 층의 실험실 공간은 노출된 프리캐스트 보에 의해 공간 구조가 나타나는 반면, 층간 구획이 없는 배기 샤프트는 단일 매스mass로 형태화되고 있다. 〈소크 생물학 연구소〉는 병치된 개인 연구실 매스에 의해 구조, 공간, 형태가 일치하여 나타난다. 실제로 8개 층인 〈엑서터 도서관〉의 입면은 5개 층으로 나타

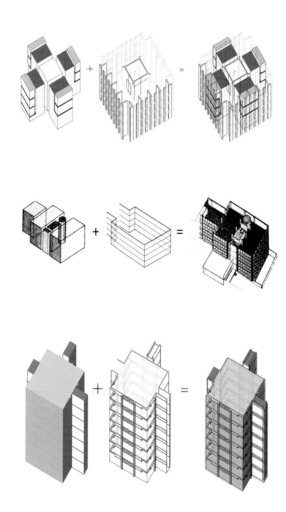

공간 – 구조 – 최종 형태로 이어지는 루이스 칸 프로젝트 다이어그램.

(상) 〈필립스 엑서터 도서관〉

(중) 〈예일대학교 미술관〉

(하) 〈리처드 의학 연구소〉

나고 있는데, 이는 외주부 2개 층이 보이드^{void} 된 독서실^{carrel}의 공간 구조가 반영된 결과이다. 〈예일대학교 영국 미술센터〉에서는 내부 공간의 단위와 일치하는 구조 모듈의 실체를 입면에 노출하여 공간 구조를 나타내고 있으며, 복층의 열람실이 있는 곳의 구조 프레임을 생략함으로써 내부 공간 구조를 입면에 투영하고 있다.

9) 신야수파(New-Brutalism)라는 용어는 1954년 처음 등장했으며, 2차 세계대전 이후의 불안감과 권위에 대한 좌절감이 그 기반이 되었다. 그들은 미스 반 데어 로에나 르 코르뷔지에의 타협하지 않는 무자비성, 지적 명료함, 구조나 재료의 정직한 표현을 기준으로 삼았고, 형이상학적 견지에서 절대적으로 필요한 구조, 공간, 구성, 재료에 대한 관념을 건물에서 찾아내어 그에 따른 이미지를 형태로 표현하고자 했다.

10) 『Late Modern Architecture』, Charles Jenks, 1987, p.194

11) 루이스 칸은 물리적 실재로서의 건축을 이루는 모든 요소들을 동등한 가치를 갖는 것으로 인식하였다. 따라서 그에게는 주 용도로 사용되는 공간과 주공간의 기능을 지원하는 공간은 각각 독립성을 갖는 것이다. 봉사하는 공간(servant space)은 주 용도로 쓰이는 거주 공간의 기능을 지원하는 서비스(계단, 파이프, 배급기용 덕트 등)를 수용하는 공간이고 봉사 받는 공간(served space)은 이러한 지원을 받아 주 용도로 사용되는 공간이다.

12) 루이스 칸의 공간 단위인 room은 구조에 의해 규정되는 공간이다. 이는 고전 건축에서의 공간 개념과 같은 것이며, 미스(Mies)의 자유 공간(universal space)이나 코르뷔지에의 흐르는 공간(flowing space)의 개념과는 대립 항에 있는 것이다.

구축성 tectonic

물질은 건축의 출발점이다. 건축은 자연의 재료를 가공하여 부재를 만들고, 부재들을 결합하여 만들어진 구조체이다. 또한 그 구조체는 중력에 유효하게 대응하며 대지 위에 우뚝 섰을 때 건축이 된다. 건축은 이렇게 실제 공간에서 실제 물질을 다루어 구축되며, 이 점이 예술이나 철학 같은 비물질성을 갖는 분야와 구별되는 점이다.

부재들을 결합해 나가는 행위를 구축이라 한다. 그리고 구축 행위를 통하여 재료, 구조, 건설 등의 물질적 요소가 갖고 있는 질서에 의해 일관된 사고 체계와 가치관이 생겨나며, 이것이 구축성이다. 이러한 가치관과 사고 체계는 머릿속에서 유추된 비물질적 관념이 아닌 물질에 내재된 질서와의 교감으로 생겨나는 것이다.

건축은 기능과 공간의 개념을 통해 타 예술이나 회화, 조각 등으로부터 자유로워질 수 있었고, 나아가 물질을 기반으로 한 구축의 가치를 노골적으로 드러냄으로써 고유성을 획득하며 당당해질 수 있었다. 구축적 관점에서 건축은 재료, 구조 등 물질적 토대가 갖고 있는 질서에 의한 자율적 형태 생성 구조를 갖고 있으며, 전통과 기술

적 진보에 대한 건축가의 태도가 함축되면서 진화해 온 것이다.

양식이란 용도와 관습-전통의 흐름 속에 다듬어진 구축의 형태이며, 특정 대상과 그 제작술logos of making이 만나 이루어진 형태 구조라고 할 수 있다. 구축성의 표현은 역사적으로 구조적 관점에서 시작되었으며, 물질의 객관적 질서를 받아들이는 합리주의적 태도에 의해 전개되어 왔다. 이러한 합리주의적 태도는 역학적 탐구에 의한 구조 체계, 합리적 재료와 시공법에 의한 건설 시스템, 공간 구조에 의한 형태들을 드러내는 구축적 표현 질서로 나타나고 있다.

"건축의 2가지 진실은 필요성에 의한 프로그램과 재료의 물성에 의한 시공법에 있다." _ 비올레르뒤크

"형태는 건축의 목적이 아니고 구축에 의한 결과이며, 미학의 관점으로부터 건축을 해방시키고 그 본연의 모습을 찾아야 한다."
_ 미스 반 데어 로에

결국 구축성은 건축의 물질적 토대인 재료, 구조, 구법 등에 의한 자기생성적 표현 질서로서 객관성과 주관성, 실용성과 상징, 물질과 정신의 내재적 대립항을 이념적으로 통합시키는 보다 '통상적이고 근본적인' 개념이라고 할 수 있다.
구축은 몸으로 물질을 다루어 작업하는 장인들의 손끝을 통해 전달되는, 물질들의 존재에 대한 이야기다.

주요 작업

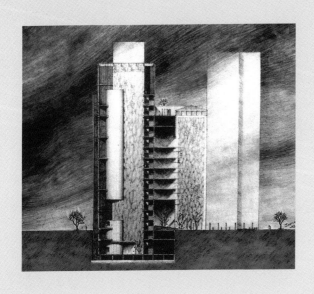

〈3 atria〉, 김낙중

"건축은 인간의 삶을 수용하는 공간을 구축하는 것이다.
삶을 수용하는 공간의 구조가 투영된 형태와
이 형태를 만들고 있는 구축적 질서가 투명하게 드러나는 것이
건축적 진실인 동시에 미학이다."

풀하우스

Pool House

concrete
conc. block
wood

존재방식의 미학

이 건물이 들어선 대지는 넓은 잔디밭이 펼쳐져 있는 전원적인 환경에 자리 잡고 있다. 주위 환경을 보고 떠오른 것은 자연 친화적인 겸허한 모습의 외관과 주변 경관과 자연광을 품은 내부 공간이었다. 공장 직원들의 복지 시설로서, 기능을 충족시키는 범위 내에서 비교적 저렴한 공사비가 보장되면서도 이용자들이 긍지를 느낄 수 있는 품질의 건물이 되도록 하는 것이 계획의 주안점이 되었다.

요구되는 공간은 명확했다. 운동 및 수영과 이를 위한 준비 공간이었다. 따라서 건물을 크게 수영장, 탈의실, 그리고 체력단련장의 세 공간으로 구성하였고, 평면은 탈의실을 사이에 두고 양측에 수영장과 체력단련장이 배치되어 주 출입구인 탈의실로부터 선택적으로 진입하도록 하였다.

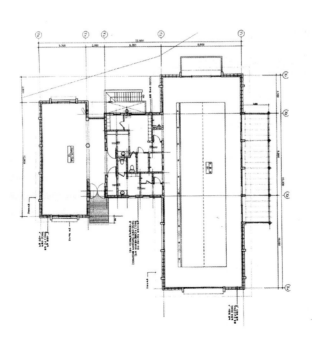

전체적으로는, 경제적인 재료와 구조로서도 품위 있는 건물이 될 수 있도록 구조 프레임^{frame}과 구조체의 물성^{materiality}, 이에 따른 상세 ^{detail}가 건축의 최종 결과물로 나타남으로써 가식 없는 단정한 이미지를 추구하였다. 벽체는 콘크리트 프레임과 콘크리트 블록 방벽을 노출시켜 골조와 방벽^{frame and infill}의 구조 체계를 표현하였고, 지붕은 목조 트러스와 아연도 강판으로 구성하고 그 구조체와 접합부를 노출시켜 그 자체가 건축적인 미적^{美的} 가치를 갖추도록 하였다. 실체 ^{reality}와 보여짐^{appearance}이 일치하는 이러한 표현은 아름다움의 근원이며, 건축에서는 이러한 것이 자신의 물리적 존재방식을 나타냄으로써 성취된다.

이 건물은 화려함은 없으나 푸른 잔디밭 위에 콘크리트-금속-목재의 물성과 자신의 구축적 존재방식을 나타내며, 건강한 모습으로 단정하게 서있다.

존재방식의 미학

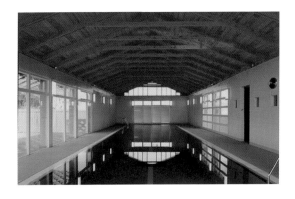

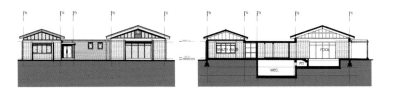

청규헌

清規軒

concrete
block
wood
metal

존재방식의 미학

창밖으로 우면산 능선을 따라 녹색의 물결이 흐른다. 그것은 곧 울긋불긋 현란한 원색의 물결로 바뀌며, 이어서 낙엽진 앙상한 나무들 사이로 희끗희끗 잔설殘雪이 보인다. 이렇듯 이곳은 눈앞 가까이에서 변하는 계절의 풍경을 느낄 수 있는 곳이다.

이 건물의 계획된 용도는 저층부 임대 부분과 상층부의 설계 스튜디오3~5층이다. 두 가지 공간의 관계를 적극적으로 나타내기 위하여, 입구의 분리뿐 아니라, 주계단을 전면에 노출하고 스튜디오 공간이 시작되는 3층에서 실내로 숨어드는 제스처로 설계 의도를 표현하였다. 전면前面에 개방된 주계단은 입면의 주요 요소로 작용하면서, 이동 중에 외부 풍경을 제공함으로써 공간의 여백을 느끼게 하는 한편, 익명화되기 쉬운 도시건축에서 자신의 공간 구조를 드러내는 역할을 하도록 의도하였다. 또한, 도시의 아스팔트를 연상시키는 계단

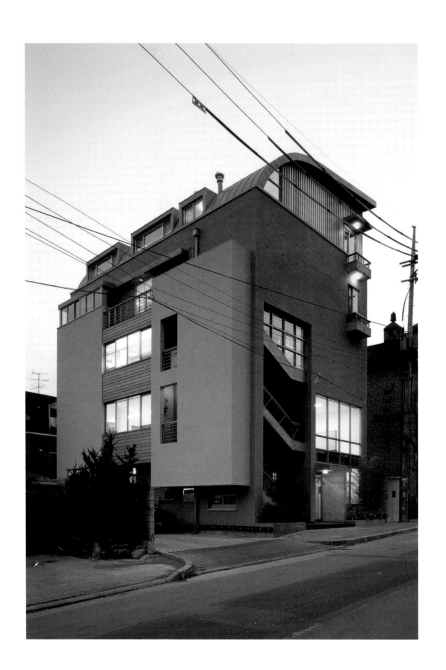

의 마감은 도시 가로의 연장을 암시한다.

구축적으로는 건물을 구성하는 각 재료와 요소들이 그들이 있어야
할 곳에 온전히 있도록 하는 것이 기본 개념이었다. 설계 과정에서
유추되는 표상보다는 각 재료가 갖고 있는 씀씀이를 먼저 생각하면
서 콘크리트, 블록, 목재, 금속 등 건물을 이루는 요소들이 자신의
물성과 디테일을 유지한 채 편안히 있을 곳에 있는 건물이 되도록
노력하였다. 실내에 노출된 콘크리트 기둥과 통줄눈의 블록, 목재,
합판 등은, 그들의 물성으로 골조와 방벽^{frame and infill}의 구조 체계를
강조하기 위함이다. 또한, 콘크리트 벽면에 남겨진 먹줄, 테이핑,
거친 형틀 자국 등은 건설의 과정을 기록하는 동시에, 모든 구축 행
위에 내재된 아름다움의 잠재성을 드러내려 한 것이다. 가려짐 없
이 모든 것이 있을 곳에 그냥 편안히 있는, 그런 건축으로 읽혀졌으
면 좋겠다.

존재방식의 미학

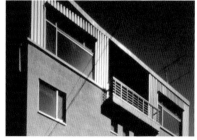

서울대 가족숙소

이곳은 관악산 기슭에 5층의 박스형 기숙사동이 군집되어 있는 곳이다. 동일한 재료와 형태가 반복되는 완성도가 높지 않은 기존의 기숙사 건물군이 다소 경직된 분위기를 조성하고 있는 가운데, 프로젝트 사이트는 제일 높은 위치에 있으며, 관악산의 급한 경사가 시작되는 곳이다. 대지의 면적과 요구되는 수용 인원으로 인해 다소 고층화가 불가피하였고, 주 외장재인 붉은 벽돌은 주위와의 시각적 조화를 위하여 채택하였다. 고층화되는 단일 매스가 주는 비인간적인 위압감의 완화와 더불어 산세와의 조화를 위하여 스카이라인의 변화를 시도하였고, 이러한 디자인 과정에서 건물 높이는 앞 동과의 이격거리라는 법규와 연동하여 도출되었다.

앞 동과의 이격거리의 변화에 따른 높이의 변화는 지붕선 변화의 틀이 되었으며, 평면의 분절로 인한 매스의 분절은 벽돌의 촉감과 함

께 인간 친화적 분위기를 제공하도록 의도하였다. 남쪽의 오픈스페이스로의 진입은 비교적 큰 스케일의 필로티를 통하여 이루어지는데, 이곳은 거주자들이 유일하게 조우하는 곳이 됨과 동시에 거주자 공동체의 상징적인 관문이 될 것이다. 우측에 틀어진 2개 층의 매스는 옆 동의 축과 눈 높이$^{eye\ level}$에서의 대응을 위한 배려이며, 동시에 단위 평면의 변화를 제공하고 있다.

건축의 본질적 구성은 우주의 이론에 빗대어 솔리드solid와 보이드void로 설명되어지기도 한다. 견고한 토루土樓와 같은 솔리드가 있다면, 그 위에 프레임워크에 의한 보이드가 첨가됨으로써 건축을 이룬다는 것이다. 또한 이는 역사적으로도 비트루비우스나 젬퍼 등이 주장하는 건축의 기원적 형태를 통하여 나타나고 있다.

벽돌은 역사적으로 검증된 훌륭한 재료이며, 주로 덩어리를 나타내는 절석법적stereotomics 구조에 사용되어 왔다. 기술의 발달과 함께 고층화되어 온 현대 건축에서 벽돌은 양감 있는 구조재로서보다는 촉감적인 외장재로서의 역할을 요구받게 되었으며, 따라서 벽돌에 대한 건축가의 새로운 인식이 필요하게 된다. 이 경우 벽돌쌓기법의 변화에 따른 시각적 효과보다는, 근본적으로 구조재가 아닌 외장재로서 벽돌의 존재를 의미하는 각 층 구조 슬래브 라인의 표현으로부터 고층 벽돌 마감의 파사드 디자인을 출발한다. 이러한 것이 재료와 구조의 질서에 의한 디자인의 출발점인 동시에 건축이 갖고 있는 고유한 미적 가치의 표현이 될 것이다. 따라서 이 건물의 입면에는 각층 슬래브의 구조선이 띠로서 나타나 있으며, 전체적으로는 벽

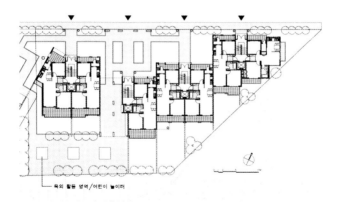

옥외 활동 영역/어린이 놀이터

서울대 가족숙소 149

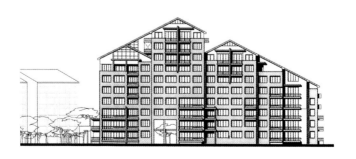

돌 마감에 의한 솔리드 및 흰색 치장벽토^{stucco}와 상승하는 지붕에 의한 보이드로 구성되어 있다. 이러한 솔리드와 보이드의 경계선은 각 매스의 분절에 따라 높낮이를 달리하며 많은 변화를 보이고 있는데, 이는 이 건물이 고층이라는 점에 대한 시각적 배려이다.

앞에서 설명했듯이 동일한 크기와 형태, 재료로 이루어진 기존의 건물군이 다양하고 불규칙한 축에 의해 흐트러져 있는 주위 상황을 살피며 상징적으로 구심점이 될 중심 건물이 필요하다고 판단했다. 또한 이 건물은 기존 단지의 끝 부분이자 제일 높은 곳에 위치하며, 남쪽으로 관악산과 직접 접하고 있어 산세와도 조화롭게 대응할 만한 형태와 크기가 요구되었다. 큰 매스와 큰 경사 지붕에 의해 산세와 대응하며 기존 건물군에 대하여는 상징적인 구심점이 되도록 하였고, 분절된 매스와 벽돌 마감으로서 기존 건물의 스케일과 재료에 조화되도록 하였다.

주어진 대지에 어떤 건물이 요구되는가 하는 것은 건축의 출발점이다. 이러한 땅의 해석은 여러 상황에 대한 건축가의 통합적 인식에서 이루어지며, 인식의 차이에 따라 건축가의 개성이 표현된다고 할 수 있다.

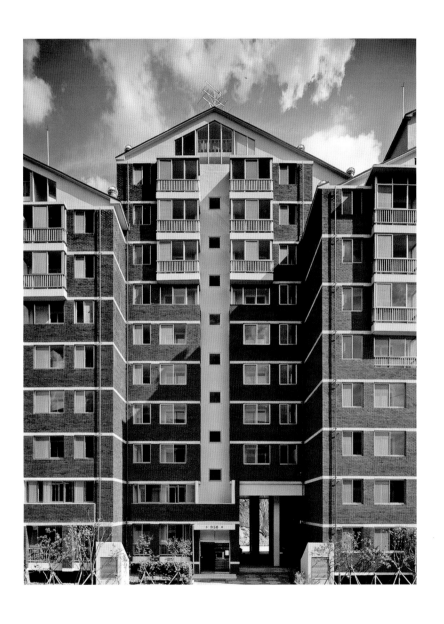

중원사옥

이 대지의 위치는 양재동 "시민의 숲"에 인접하여 남쪽으로 양재천과 숲이 펼쳐져 있는, 도심에서 자연을 느낄 수 있는 훌륭한 입지 조건을 갖추고 있는 곳이다. 도심에서 이런 입지 조건은 혜택받은 경우라 하겠으며, 이러한 주위 환경을 살피며 떠오른 것은 "전망 좋은 방"과 그것을 위한 단순하고 "절제된 건축적 장치"였다.

단순과 절제는 회화에서의 미니멀^{minimal}과 모노크롬^{monochrome}의 형식과 연관이 있다. 디자인 과정에서 형태의 단순화를 위해서 기본 도형인 사각, 원 등이 도입되었고, 재료의 단순화를 위해 구조와 마감을 동시에 가능케 하는 콘크리트가 채택되었다. 콘크리트판이 공간을 제어하는 요소인 동시에 구조를 담당하였고, 전망을 위해서 대형 유리창이 그 사이에 끼어 들어가게 되었다. 따라서 입면은 전면에 전망을 제공하는 대형 유리창과 콘크리트판에 의해 구성되었다.

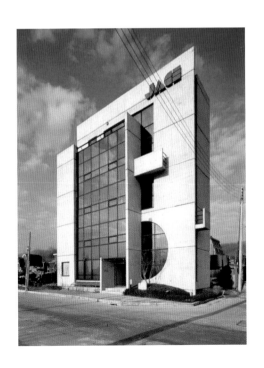

힘의 흐름이 명확하게 드러나지 않는 벽식 구조에서, 콘크리트 벽체 사이에 끼워 들어간 유리면은 힘의 흐름과 단절을 나타내고 있으며, 콘크리트 벽체의 시공 이음^{construction joint}과 긴결쇠^{from tie} 흔적은 자체적으로 건설 과정을 기록하고 있다.

콘크리트 골조 타설 후 추가의 마감재로 마감 및 평탄 작업을 하는 것이 일반적이다. 그러나 이 건물은 구축 과정의 미니멀화를 위하여 슬래브나 계단의 콘크리트 타설 즉시 미장공이 밤새워 제물 마감^{monolithic finish}을 함으로써, 건축 시스템 뿐 아니라 구축 과정 자체의 미니멀화를 시도하였다. 지금도 이 건물은 구조, 마감, 구축 과정이 일체화된 단순함으로, 나에게 모노크롬 회화를 보는 듯한 느낌을 주고 있다.

존재방식의 미학

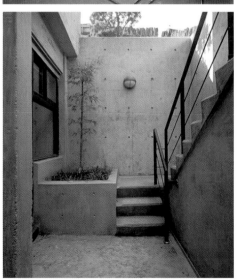

씨네플러스
CGV 압구정

glass
concrete
metal

존재방식의 미학

이 프로젝트의 대지는 서울 동호대교 남단의 통과 교통량이 많은 대로에 접해 있으며, 상업·위락시설이 밀집해 있는 강남의 다운타운으로 많은 사람이 모여드는 소비적 분위기의 지역이다. 건축주의 요구사항은 영화관을 위주로 젊은 층을 위한 복합적 문화시설, 이 지역의 랜드마크가 될 만한 공학적 분위기의 건물, 주위의 많은 행인을 흡수하여 상업적 성공을 거둘 수 있는 장치, 영화관 고객 동선의 효율적 계획 등등이었다.

주어진 대지 여건과 주변의 여러 요소들을 살펴보면서, 기존의 주변 가로조직을 대지 내로 연장하여 보행자 동선을 흡수하고, 그 과정에서 머물 수 있는 만남의 장소를 제공하여 잠재적 수요를 창출함으로써 도시건축의 최소한의 공공성과 상업적 요구를 화해시키는 것을 계획의 출발점으로 삼게 되었다.

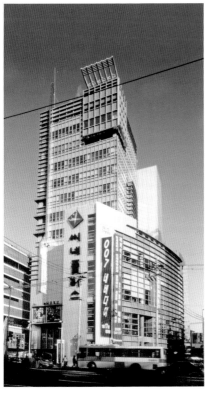

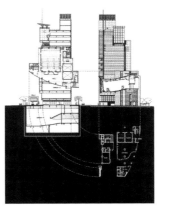

나는 테헤란로 변의 많은 고층 건물들을 보면서 항상 삭막함과 소외감을 느낀다. 그들 대부분은 거대한 규모로 버티고 서서, 숨 막히는 표피로 자신들을 은폐하고 도로변의 행인들을 향하여 주출입구라는 큰 입을 딱 벌린 채 삼키려는 것처럼 보인다. 그들은 외부 도시 공간과의 대화를 단절한 채 대항하고 있는 듯 느껴진다. 이 건물은 그라운드 레벨ground level에서 도시의 가로조직을 연장하여, 주된 출입구 없이 도로에서 직접 건물의 각 공간으로 선택적으로 진입하도록 아홉 개의 분화된 출입구를 갖고 있다. 필로티를 이용한 대지 내 가로와 전면의 광장piazza, 폴리folly 등은 주위 도시 조직과 공생하려는 도시건축의 공공성과 도시 보행자를 흡수하여 상업성을 부여하려는 건축적 장치다.

전체적 형태는 건물의 매스mass를 고층부와 저층부로 명확히 구분하고, 고층부는 동호대로의 관문 격인 위치를 의식하여 도시 스케일의 상징적 역할을 하게 하였다. 또한 명확히 구분된 고층과 저층의 매스는 크게 영화관과 기타의 시설들로 구분되는 건물의 공간 구조를 형태화한 것이며, 몇 가지의 서로 다른 알루미늄 커튼 월의 조직과 함께 분절된 표피는 건물의 복합적 기능을 암시하고 있다. 금속 외장재, 알루미늄 커튼 월 조직 등을 강조한 것은 요구받은 공학적 분위기의 외관을 표현하고자 한 것이다.

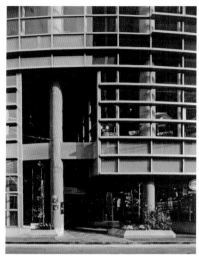

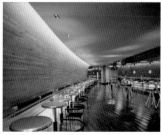

에필로그

지금 이 시대는 측정 못할 정도의 빠른 속도로 변하고 있어서 시대의 좌표를 읽기가 어려울 뿐더러 앞으로 더욱 빠른 속도로 다가올 미래를 예측한다는 것은 더더욱 어려운 일이 될 것이다. 과학의 발달과 정신의 자유는 무한질주를 하고 있으며, 오랫동안 군림해 오던 형이상학적 틀은 흔들리고 진리, 현상, 영원, 순간, 절대, 상대, 고급, 저급 등의 상대적 개념들은 병치되어 개인적 선택의 문제로 남겨져 있는 듯하다. 건축 또한 모더니즘 이후 포스트모던, 해체주의를 거치면서 짧은 시간에 많은 변화를 보여 왔다.

건축에서 모더니즘은 확실히 혁명적인 사건이었다. 기능이라는 가치를 이념으로 삼은 것은 인간의 삶을 수용한다는 건축의 본질적 가치를 들추어 낸 것이다. 이는 그 전까지의 고전 건축이 답습해 왔던 양식-형태의 재현에 대한 근원적인 회의懷疑를 통해 건축의 본질적 가치를 찾아낸 것이라고 볼 수 있다. 그러나 포스트모던과 해체주의 건축을 거치면서 장식의 부활, 기울어짐과 충돌 같은 형태의 유희만이 보일 뿐 건축의 핵심 가치에 대한 새로운 제안은 찾아보기 힘들다. 더욱이 해체주의 건축 이후에는 데리다Jacques Derrida, 1930~2004의 해체 철학을 포함하여 무성한 담론을 쏟아내며 현학화의 길을 걸어왔다.

존재방식의 미학

1988년, 런던에서 해체주의를 표방한 건축 행사에 해체주의 철학자 데리다의 초청 강연이 있었다. 장소가 장소인 만큼 당연히 해체주의 건축의 손을 들어줘야 할 데리다는 '지극히 현실과 밀접한 분야인 건축이 해체주의 철학과 어떠한 직접적 연관이 있는지 모르겠다.' 라는 취지의 발언을 하여 주최 측을 머쓱하게 만들었다는 얘기가 있다. 당사자인 철학자는 무관심한데 왜 건축가들은 그들에게 기대려 할까? 그렇다면 과연 유희적인 형태들은 철학과 미학의 산물일까? 이는 모더니즘이 배척했던 장식이 부활하는 퇴행적 현상으로 볼 수도 있다. 단지 고전 건축에서의 부가된 장식^{decoration}이 테크놀로지의 진보에 의해 형태적 장식^{form manipu-lation}으로 바뀌었을 뿐이다.

이렇게 현대 건축과 관련된 논의들은 건축 자체의 문제보다는 그것을 시각 예술의 관점으로 환원시켜 분석하거나 철학적 이념의 구체화로 설명하려는 현학적인 시도들이 지배적인 현상으로 나타났다. 건축이 관념화됨에 따라 건축 자체의 고유한 영역과의 거리감이 증폭되어 온 것이 사실이다. 그에 대한 결과로, 건축은 개념적인 사유에 종속되었고 건축가는 건축의 본질적인 실체로부터 격리되는 현실적인 무력감에 빠지게 되었다. 이러한 무력감은 건축의 물리적 실존성에 대한 부정으로부터 출발된 것이다.

아돌프 로스는 '건축가는 라틴어를 아는 장인'이라고 정의한다. 이는 '생각하는 장인' 정도로 이해하면 되겠다. 장인이란 물질로서 무엇인가를 만들어내는 사람이다. 그리고 물질은 철학적 담론 이전부터 있었으며, 어떠한 담론에 의해서도 왜곡될 수 없는 자신만의 고유한 질서와 존재방식을 갖고 있는 객관적 존재이다.

모든 사물은 그 근거가 되는 내용을 일정한 형식으로 갖춤으로서 존재한다. 즉, 모든 사물은 존재근거와 존재형식을 통해 세계 내에서 자신의 고유한 존재방식을 갖게 된다. 존재근거는 무형적 내용이고 존재형식은 유형적 형태이다. 예를 들면, 자연의 존재근거는 생존이며 존재형식은 자연의 모습이고 이것이 바로 자연이 세계 내에 존재하는 존재방식이다.

자연은 아름답다. 자연의 아름다움은 어떠한 사변적 태도에 의해서도 왜곡될 수 없는 선험적인 것이다. 자연의 아름다움은 생존이라는 본질적 존재근거와 그것을 위한 솔직한 형태-존재형식이 보여주는 존재방식의 진실함에서 얻어지는 것이다. 건축의 존재근거는 인간의 삶을 수용하는 기능이다. 삶을 수용하기 위한 무형의 공간은 물질로 구축되며, 이것이 가시적 형태를 낳는다. 즉, 건축에서 삶은 본

질적인 존재근거이고, 이에 따른 형태는 존재형식이 된다. 이것이 건축의 존재방식이다. 따라서 건축의 아름다움도 기능-공간-형태로 이어지는 존재근거와 존재형식 사이에 잉여적인 것이 없는 투명하고 진실한 존재방식을 통하여 얻어진다고 할 수 있다.

진실함^眞과 아름다움^美은 따로 떼어서 생각할 수 없는 하나의 미학적 개념이다. '반드시 필수적인 요소들만이 미^美의 원인이 되며, 임의로 더해진 부분들은 모두 오류만 남긴다.'는 로지에^{Marc-Antoine Laugier, 1713~1769}의 선언에 비추어 볼 때, 형태의 유희에 몰두하고 있는 현대 건축은 로지에가 오류라고 단언한 '임의로 더해진 부분', 곧 잉여적인 것들을 건축의 본질적인 부분으로 편입시키려는 오류를 범하고 있다고 볼 수 있다.[*]

로지에가 말하는 '필수적인 요소'는 건축의 변하지 않는 부분이다. 삶의 수용은 건축이 갖고 있는 필수적 기능이며, 기능은 시대를 초월하여 사회적 합의에 부합할 때, 보편성^{삶의 보편적 가치}을 갖게 된다. 이때, 보편성이 기능의 '변하지 않는 부분'이라고 할 수 있다. 그리고 이러한 기능을 수용하는 것이 공간이며, 공간은 구축 행위를 통해 물리적인 실재로서 현실화한다.

기능의 해석이 의식의 소산이라면 구축은 물질을 다루는 것이다. 물질은 자연과 함께 항상 이 세상에 있었으며 객관적이고 보편적인 가치를 갖고 있기 때문에, 어떠한 논리에 의해서 변질되거나 왜곡될 수 없는 자신만의 고유한 질서를 갖고 있는 존재다. 건축가는 이러한 물질을 다루어 건물을 구축해내는 장인이다. 따라서 물질을 기반으로 한 구축 행위에서 발생하는 구조, 접합, 디테일 등에는 물질의 질서와 장인으로서 건축가의 정신이 응축된 구축성이 깃들어 있다. 기능의 변하지 않는 부분이 프로그램의 보편성으로 나타난다면, 물리적 구축 행위의 변하지 않는 부분은 재료로서 물질이 갖고 있는 질서인 구축성으로 나타난다고 할 수 있다. 그리고 건축의 원형原型, achetype이 있다면, 그곳에는 이러한 보편성과 구축성을 통한 존재방식의 아름다움이 보존되어 있을 것이다.

우리는 습관적으로 시간의 축을 직선으로 인식한다. 그래서 과거는 까마득하게 뒤로 흘러간 것이며, 미래는 아련하게 앞에 있는 미지의 것으로 생각한다. 그러나 시간의 축이 순환된다고 생각을 달리하면 이성과 감성, 절제와 표현 등의 이원성이 주기적으로 나타난다고도 느낄 수 있을 것이다. 과학과 테크놀로지가 눈부시게 질주해도 건축의 변하지 않는 부분, 즉 원형archetype은 과거가 아닌 지금도 우리 곁

에 온전히 존재하고 있지 않을까? 단지 지금의 화려함에 취해 우리
가 보지 못할 뿐.

"근원 가까이 사는 자는 그곳을 떠나기 어렵다."**

* 『필로아키텍처』, 박영욱 지음, 향연, 2009, p.5
** 『예술작품의 근원(Der Ursprung des Kunstwerkes)』, 마르틴 하이데거 지음, 오병남 옮김, 예전사,
1996, p.99

저자 소개

김낙중은 1949년 개성에서 태어난 한국의 건축인이다. 2021년 현재 그는 자신이 설립한 중원건축사사무소의 고문이며, 사무소의 2대를 이어가고 있는 2세들-김선형[미시간대 건축석사], 김선우[예일대 건축석사]의 옆에서 '연필 깎아주는 일을 하고 있다'고 스스로 겸손하게 이야기한다. 경기 중·고등학교 졸업, 홍익대학교 건축학과 공학사, 미국 프랫 건축대학원 건축석사, 서울대학교 건축학과 공학박사 등 학업을 거쳤으며, 2015년 건국대학교에서 교수로 정년 퇴임할 때까지 그는 건축가로서의 인생을 살았다.

김낙중에게 건축은 계획과 시공, 아카데미와 실무 등 분리된 것들을 통합시키는 문제와도 같았고, 경력의 과정에서 맞닥뜨리는 부분적인 무게를 전체의 균형으로 조정해가는 일종의 미션이었다. 대학 졸업 이후, 공병 장교와 현대건설 중동 현장에서의 건설 경험을 통해 효율적 제작 과정이 빚어내는 질서의 아름다움에 관심을 갖게 된다. 1985년 중원건축사사무소로 독립하여 본격적인 건축가의 길로 들어섰을 때, 20세기 후반의 건축계가 형태적 논리와 철학적 배경 등의 탐색에 지나치게 천착한다고 여겼던 그는 시공/실무에 대한 계획/아카데미적 보완이자 시대의 경향에 대한 응답으로, 자신의 이전 주제인 '질서의 아름다움'을 건축학적 주제인 '텍토닉[tectonic]'으로 연결시킨다. 기능, 구조, 재료 등 현실을 토대로 한 건축 요소들의 솔직함과 합리성을 드러내어 시詩적인 순간을 빚어내는 것이, 건축가로서의 그의 과업이 된다. 그는 40대를, 실무와 더불어 병행한 유학 및 박사 과정으로 마무리한다. 그리고 이어진 50대 이후 혹은 21세기는 건국대학교 건

축대학원 교수로서 교육자의 길을 걷는다. 되돌아보면 그의 인생은 시공에서 설계로, 다시 건축가에서 교육자로, 건축 인생 안에서 크게 두어 번 옮긴 관심과 전문가로서의 책임감을 통해 자신의 인생을 담담히 그려나가는 과정이었다. 중원건축사사무소 홈페이지에는 이런 문구가 있다.

"건축은 인간의 삶을 수용하는 공간을 구축하는 것이다. 삶을 수용하는 공간의 구조가 투영된 형태와 이 형태를 만들고 있는 구축적 질서가 투명하게 드러나는 것이 건축적 진실인 동시에 미학이다."

김낙중은 대한민국건축대전 초대작가 및 심사위원, 한국건축가협회상, 한국건축문화대상 등의 수상과 심사위원장, 아시아건축상ARCASIA 심사위원 등을 역임하였고, 〈도시풍경 개인전〉[2009]을 비롯하여 꾸준한 회화 작업으로 개인전 및 단체전에 참여한 바 있으며, 『유럽의 현대 건축』[태림출판사, 2001], 『Consistency』[미국 SkewArch, 2002], 『한국현대 목조건축』[공저, 주택문화사, 2008], 『루이스 칸 – 건축의 본질을 찾아서』[살림, 2014] 등의 저서를 발간했다. 대표적인 건축 작업으로는 〈중원건축사옥 Ⅰ〉[1985], 〈코리아 미로쿠 본사사옥〉[1987], 〈중원건축사옥 Ⅱ〉[1990], 〈압구정 CGV〉[1996], 〈서울대학교 기숙사〉[1997], 〈청규헌〉[1998], 〈풀 하우스〉[2000], 〈한민고 의장설계〉[2012], 〈한남동주택〉[2014] 등이 있다.

참고 문헌 · 사진 출처

참고 문헌

· Kenneth Frampton, 「Studies in Tectonic Culture: The Poetics of Construction in Nineteenth and Twentieth Century Architecture」, MIT, 1995.
· Kate Nesbitt(ed.), 「Theorizing A New Agenda for Architecture: An Anthology of Architectural Theory 1965-1995」, Princeton, New York, 1996.
　- Chap.9. Phenomenology: of Meaning and Place Christian Norberg-Schulz,
　　"The Phenomenon of Place" (AAQ 8, no.4, 1976)
　- Chap.12. Tectonic Expression
　　Vittorio Gregotti, "The Exercise of Detailing" (Casabella no.492, 1983)
　　Marco Frascari, "The Tell-the-Tale Detail" (VIA 7, The Building of Architecture, 1984)
　　Kenneth Frampton, "Rappel à l'ordre, the Case for the Tectonic" (AD no.60, 1990)
· Gevork Hartoonian, 「Ontology of Construction: On Nihilism of Technology in Theories of Modern Architecture」, Cambridge Univ., 1994.
· Miner J., 「Vladimir Tatlin and the Russian Avant-Garde」, Yale University Press, 1984.
· Martin Heidegger, "Building, Dwelling, Thinking"; 「Poetry, Language, Thought」, New York, Harper & Row, 1971.
· Klaus-Peter Gast, 「Louis I. Kahn -The Idea of Order」, Birkhäuser, 1998.
· David B. Brownlee/David G. De Long, 「Louis I. Kahn: In the Realm of Architecture」, Rizzoli, 1991.
· Heinz Ronner/Sharad Jhaveri, 「Louis I. Kahn: Complete Work 1935~1974」, Birkhäuser, Basel and boston, 1985.
· John Lobell, 「Between Silence and Light: Spirit in the Architecture of Louis I. Kahn」, Shambhala, Boston, 1985.
· Alexandra Tyng, 「Beginnings: Louis I. Kahn's Philosophy of Architecture」, A Wiley-Interscience Publication, 1984.
· Nell E. Johnson, 「Light is the theme」, Kimbell Art Foundation, 1988.
· Edward R. Ford, 「The Details of Modern Architecture」, MIT Press, 1996.
· Colin Rowe, 「The Mathematics of the Ideal Villa and Other Essays」, The MIT Press, 1982.
· Robert Venturi, 「Learning from Las Vegas」, MIT Press, 1973.

존재방식의 미학

· Robert Venturi, 「Complexity and Contradiction in Architecture」, MOMA, New York, 1966.
· Tames S. Ackerman, 「The Architect and Society: Palladio」, Penguin Books Ltd., 1966.
· Francesco Dal Co, 「Carlo Scarpa -The complete work」, Electa/Rizzoli, New York, 1984.
· Friz Neumeyer, Jarzombeck Mark(trans.), 「The artless word: Mies on the building art」, MIT, 1991.
· Detlef Mertins, 「The Presence of Mies」, Prinston Architectural Press, 1994.
· K. Michael Hays, 「Modernism and the Posthumanist Subject: The Architecture of Hannes Meyer and
 Ludwig Hilberseimer」, Cambridge; MIT Press, 1993.
· Donis A. Dondis, 「Massachusettes Institute of Technology」, A Primer of Visual Literacy, 1973.
· Adolf K. Placzek, 「Macmillan Encyclopedia of Architects」 Vol. 1&2&3, The Free Press;New York,
 1982.
· Scott Carl Wolf, 「Karl Friedrich Schinkel: The Tectonic unconscious and new Science of Subjectivity」,
 Princeton univ, Ph. D, 1997.
· Kathleen James, "Louis I Kahn's Indian Institure of Management's Courtyard: Form versus
 Function", JAE Sept. 1995.
· Stanford Anderson, "Public Institutions: Louis. I. Kahn's Reading of Volume Zero", JAE, Sept. 1995.
· Neslihan Dostoglu et. al., "Louis Kahn and the Venice; Ornament and Decoration in the
 Interpretation of Architecture, Louis I. Kahn"; l'uomo il maestro, Edizioni Kappa, 1986.
· Anne B. Tyng, "Louis I. Kahn's 'Order' in the Creative Process, Louis I. Kahn"; l'uomo il maestro,
 Edizioni Kappa. 1986.
· Christian Norberg-Schulz, "Kahn, Heidegger and the Language of Architecture", Oppositions 18.
· Fumihiko Maki, 「City Image Materiality」, Rizzoli int'l Publications New York, 1987.
· Martin Hedegger, 「Der ursprung des Kunstwerkes」, 오병남 역, 「예술작품의 근원」, 예전사, 1996.
· 함인선, 「구조의 구조」, 도서출판 발언, 2000.
· Herbert Read, 「The Meaning of Art」, 윤일주역, 「예술이란 무엇인가」, 을유문화사, 1996.
· Cornelis van de Ven, 「Space in Architecture」, 정진원/고성룡 역, 「건축 공간론」, 기문당, 1991.
· Vitruvius, 「The Ten Book on Architecture」, 오덕성 역, 「建築十書」, 기문당, 1985.
· Kenneth Frampton, 「Modern Architecture: A Critical History」, 정영철/윤재희 역, 「현대 건축사 ⅠⅡ」, 세진
 사, 1994.
· Werner Blaser, 「Mies Van der Rohe : the Art of Structure」, 송춘식 역, 「미스 반 데로에」, 대우출판사, 1983.
· Rudolf Arnheim, 「Art and Visual Perception」, 김춘일 역, 「美術과 視知覺」, 미진사, 1995.
· Michel Ragon, 이 일 역, 「새로운 예술의 탄생」, 정음문화사, 1966.
· Mark Wigley, 「Architecture after Philosophy」 : Le Corbusier and Emperor's New Paint, 1994, 정만영 역,
 PLUS 9406.
· 前田忠直, 「ルイス カ-ン 研究」, 鹿島出版會, 1994.
· 井上充夫, 「建築美論」, 임영배/신태양 공역, 도서출판 국제, 1994.
· 김낙중, 「루이칸 건축의 구축적 특성에 관한연구」, 서울대박사논문, 1999.
· 김동현, 「아돌프 로스와 르 꼬르뷔제 건축의 '내/외부' 개념에 관한 연구」, 서울대 석론, 1995.
· 한지형, 「루이스 칸 건축의 공간구축방식에 관한 연구-예일 영국미술 센터를 중심으로」, 서울대 석론, 1998.
· 박영욱, 「건축행위를 통한 물성의 발현에 관한 연구」, 서울대 석론, 1996, pp.84-85.

사진 출처

- ⓒ 김낙중 005, 009, 018, 021, 025, 033(상), 035, 037(하), 043, 046, 051, 059(우), 065, 070, 073, 077, 089(우), 091(좌), 093, 095, 096(좌), 099, 101, 103, 105, 111(우), 113, 115(상), 115(중), 117(상), 119(하우), 121(상), 123(하좌), 125(하), 127(상), 129, 130, 131, 132, 136, 165
- 중원건축 제공 075, 139-159, 167

- (027, 상) https://commons.wikimedia.org/wiki/File:Transfigurazione_(Raffaello)_September_2015-1a.jpg
- (027, 하) https://en.wikipedia.org/wiki/File:RokebyVenus.jpg
- (029, 상좌) https://commons.wikimedia.org/wiki/File:Rouen_Cathedral,_West_Fa%C3%A7ade,_Sunlight_by_Claude_Monet_(4990896545).jpg
- (029, 상중) https://commons.wikimedia.org/wiki/File:Rouen_Cathedral,_West_Fa%C3%A7ade_by_Claude_Monet_(4990896019).jpg
- (029, 상우) https://commons.wikimedia.org/wiki/File:Rouen_Cathedral-_The_Portal_(Sunlight)_MET_DT2185.jpg
- (029, 하) https://en.wikipedia.org/wiki/File:Les_Demoiselles_d%27Avignon.jpg
- (031, 좌) https://en.wikipedia.org/wiki/File:Bottle_Rack_-_Marcel_Duchamp.jpg
- (031, 우) https://commons.wikimedia.org/wiki/File:Duchamp_Fountaine.jpg
- (033, 중) https://commons.wikimedia.org/wiki/File:Percento-render-9.jpg
- (033, 하) https://commons.wikimedia.org/wiki/File:Spiral_Jetty_Smithson_Laramee.jpg
- (037, 상좌) https://commons.wikimedia.org/wiki/File:Piet_mondrian,_composizione_con_rosso,_giallo_e_blu,_1927.jpg
- (037, 상우) https://commons.wikimedia.org/wiki/File:Black_Square_and_Red_Square_(Malevich,_1915).jpg
- (039) https://commons.wikimedia.org/wiki/File:Still_water_39.jpg
- (041) https://commons.wikimedia.org/wiki/File:Water_fall_from_sky.jpg
- (045) https://commons.wikimedia.org/wiki/File:Schoenen_-_s0011V1962_-_Van_Gogh_Museum.jpg
- (055, 상) https://commons.wikimedia.org/wiki/File:Stuttgart_Airport_Terminal_1.jpg
- (055, 하) https://commons.wikimedia.org/wiki/File:Flughafen_Stuttgart_Interior_03.jpg
- (057, 상) https://commons.wikimedia.org/wiki/File:Man_biking_on_Recife_city.jpg
- (057, 하) https://commons.wikimedia.org/wiki/File:Bicycle_wheel_by_Marcel_Duchamp,_1913,_this_version_1964_-_Galleria_nazionale_d%27arte_moderna_-_Rome,_Italy_-_DSC05467.jpg
- (059, 좌) https://en.wikipedia.org/wiki/File:Marcel_Duchamp,_1919,_L.H.O.O.Q.jpg
- (061) https://commons.wikimedia.org/wiki/File:%22Angel_of_the_South%22_press_launch_(2494798590).jpg
- (063) https://commons.wikimedia.org/wiki/File:Kowloon_Walled_City,_Kowloon,_China_(Cropped).tif
- (067) https://commons.wikimedia.org/wiki/File:Red-whiskered_bulbul_nest_with_chicks.jpg
- (079 상좌) https://commons.wikimedia.org/wiki/File:%C3%89tienne-Louis_Boull%C3%A9e,_C%C3%A9notaphe_de_Newton_-_02_-_%C3%89l%C3%A9vation_perspective.jpg

· (079, 상우) https://commons.wikimedia.org/wiki/File:%C3%89tienne-Louis_Boull%C3%A9e_
Memorial_Newton_Day.jpg
· (079, 하) https://commons.wikimedia.org/wiki/File:L-Kuppel-Pantheon.png
· (081) https://commons.wikimedia.org/wiki/File:2.%E0%A6%9C%E0%A6%BE%E0%A6%A4%E0%A7
%80%E0%A6%AF%E0%A6%BC_%E0%A6%B8%E0%A6%82%E0%A6%B8%E0%A6%A6_%E0%A6%
AD%E0%A6%AC%E0%A6%A8.jpg
· (083) https://commons.wikimedia.org/wiki/File:2016_Kuala_Lumpur,_Petronas_Towers_(10).jpg
· (087) https://commons.wikimedia.org/wiki/File:Pinecote_Pavilion.jpg
· (089, 좌) https://uago.at/-a7mP/sgim.jpg
· (091, 우) https://commons.wikimedia.org/wiki/File:Broadgate_-_Exchange_House_BGATEEX_hero.
jpg
· (096, 우) https://commons.wikimedia.org/wiki/File:Centre_Georges-Pompidou_40.jpg
· (107) https://commons.wikimedia.org/wiki/File:Prospetto_esterno_della_Casa_del_Fascio.
jpg?uselang=ko
· (111, 좌) https://en.wikiarquitectura.com/building/friedrichstrasse-skyscraper/
· (115, 하좌) https://commons.wikimedia.org/wiki/File:Yale-University-Art-Gallery-New-Haven-
Connecticut-04-2014a.jpg
· (115, 하우) https://en.wikiarquitectura.com/building/yale-university-art-gallery/
· (117, 중좌) https://commons.wikimedia.org/wiki/File:Richards_windows_Penn.JPG
· (117, 중우) https://en.wikipedia.org/wiki/File:RnG_labs_entrance_porch.JPG
· (117, 하) https://www.workshopoftheworld.com/west_phila/richards.html
· (119, 상) https://commons.wikimedia.org/wiki/File:Salk_Institute_(10).jpg
· (119, 중) https://commons.wikimedia.org/wiki/File:Salk_Institute_for_Biological_Studies_and_a_
seagull_dllu.jpg
· (119, 하좌) https://commons.wikimedia.org/wiki/File:Salk_Institute_for_Biological_Studies_and_
Bill_Nye_Quote_dllu.jpg
· (121, 하) https://en.wikiarquitectura.com/building/phillips-exeter-academy-library/
· (123, 상) https://commons.wikimedia.org/wiki/File:Phillips-Exeter-Academy-Library-Exterior-Exeter-
New-Hampshire-Apr-2014-b.jpg
· (123, 하우) https://commons.wikimedia.org/wiki/File:Exeter_Library_Facade_01.jpg
· (125, 상좌) https://commons.wikimedia.org/wiki/File:Kahn_Yale_Center_for_British_Art.jpg
· (125, 상우) https://flic.kr/p/T8s5uy
· (127, 중좌) https://commons.wikimedia.org/wiki/File:NewHavenCT_GeorgeCrawfordManor.jpg
· (127, 중우) https://commons.wikimedia.org/wiki/File:Ronchamp_1964_-_Flickr_-_foundin_a_attic.
jpg
· (127, 하좌) https://commons.wikimedia.org/wiki/File:Kimbell_Art_Museum,_Louis_Kahn,_1972,_
Fort_Worth_Texas_(14921534889).jpg
· (127, 하우) https://commons.wikimedia.org/wiki/File:Kimbell_04.jpg

**존재방식의
미학**

초판 1쇄 찍음_ 2021년 5월 10일
　　　　　펴냄_ 2021년 5월 15일

지음_ 김낙중
편집_ 이중용
제작_ 픽셀커뮤니케이션
종이_ 이지포스트
인쇄_ 우일인쇄공사

펴낸이_ 이정해
펴낸곳_ 픽셀하우스
등록_ 2006년 1월 20일 제319-2006-1호
주소_ 서울시 강남구 논현로 26길 42, B1
전화_ 02 825 3633
팩스_ 02 2179 9911
웹사이트_ www.pixelhouse.co.kr
이메일_ pixelhouse@naver.com

ISBN 978-89-98940-16-4(03600)
정가 16,000원